예술
개념어 사전

예술

개념어 사전

나카가와 유스케 지음 이동인 옮김

마리書舍

책머리에

회화나 음악, 연극을 일종의 취미나 오락으로 본다면 그것은 시간을 보내기 위한 것들에 지나지 않을 것입니다. 그럼에도 불구하고 ─아니, 어쩌면 그렇기 때문인지 문화 예술에 관한 개념어는 어렵기도 하고 뭔가 허세마저 느껴집니다.

쉬르리얼리즘이며 아방가르드, 쉬프레마티슴, 스타니슬랍스키 시스템처럼 발음하다가 혀 깨물기 딱 좋은 단어가 있는가 하면 추상표현주의나 신즉물주의 같은 알쏭달쏭한 단어, 낭만주의라든가 고딕 양식처럼 자주 접하지만 막상 설명하라고 하면 어떻게 말해야 좋을지 모를 단어 등등…….

같은 말이라도 미술 용어인가 음악 용어인가에 따라 각각 미묘하게 그 용어가 해당되는 시대나 의미가 다른 경우도 있습니다.

그래서 일반 신문에도 나오는 수준의 문화예술 관련 인문학 개념어를 모아 해설해 놓은 것이 이 책입니다.

전문 용어를 해설할 경우 전문가끼리라면 또 다른 전문 용어를 구사하여 난해한 말로 그럴 듯하게 기술하겠지만 그랬다가는 보통 사람들에게는

무슨 소린지 더욱 알 수 없는 해설이 되고 말 것입니다. 그래서 이 책을 쓸 때는 전문 용어를 되도록 보통 우리말로 풀어 쓰는 것을 원칙으로 삼았습니다.

음악도 미술도 문자로 설명하기 어려운 것을 그려내기 위해 존재하는 것이기에, 그것을 문자로만 설명한다는 것은 무리가 따르는 일입니다. 가능하면 미술에 관해서는 컬러 사진을, 음악도 CD라도 첨부하면 좋겠지만 욕심을 부리면 한이 없어 그림이나 사진 등은 완전히 배제했습니다.

각 항목의 표제어나 별표로 표시된 관련어들을 검색해 보면 더 넓은 지식 정보의 세계가 펼쳐질 것입니다.

이 책은 인문학 중 문화에 관련된 미술, 음악, 연극, 영화, 현대 아트의 다섯 개 장으로 구성했습니다. 어느 장 어느 페이지부터 읽어도 무방하지만 제1장은 역사의 흐름대로 되어 있기 때문에 그 순서대로 읽는 것이 이해에 도움이 되리라 생각합니다. 그러나 궁금한 페이지부터 읽어도 상관없습니다.

또한 각 항목 첫 머리에 별표(☆)로 표시된 인명이나 작품 등은 그 항목에 관해 좀 더 찾아보면 좋을 것들입니다.

문화 예술에는 [올바른 길]이나 [올바른 순번]이 없습니다. 무엇이든 있는 것이 인문학의 세계. 마음껏 즐겨 보시기 바랍니다.

나카가와 유스케

차례

예술가로개너머어사라진

미술관에서
만날까?

고딕 | 야만스러운 고트족族의 양식

Gorthique

☆ 스콜라 철학Scholasticism, 토마스 아퀴나스Thomas Aquinas

공포 소설의 선전 문구에 나오는 '고딕 로망의 걸작'이라는 과장된 표현,
유럽 여행 가이드북에서 흔히 볼 수 있는 '고딕 양식의 건축물'이라는 표
현, 신문 기사나 책의 제목에 사용되는 '고딕체'라는 서체……

고딕체는 영어로 Gothic이고 건축이나 소설의 고딕은 Gothique.

둘 다 음이 닮아 있을 뿐 미술 용어의 고딕과는 관계가 없다.

미술 용어 중에는 비판이나 경멸의 뜻으로 붙여진 명칭이 어느새 정식 개
념어로 자리잡은 것들이 꽤 있는데 고딕도 그 중 하나로, Gothique는 북방
게르만 민족의 별칭인 Gothico가 그 어원이다.

르네상스 시대의 이탈리아인들이 보기에 고트인은 야만스러운 촌뜨기들
이었다.

게르만족이 고대 로마에 쳐들어와 우수한 건축과 미술 등의 문화 예술을
파괴했기 때문이다. 그로부터 암흑의 중세가 시작되었고 그 시기의 양식을
일컬어 고딕이라고 부르게 된 것이다.

르네상스는 균형 있고 정돈된 건축이나 회화를 통해 아름다움의 가치를 추구했는데, 그 이전 중세의 건축, 특히 교회나 사원은 끝이 뾰족하여 하늘을 찌를 것 같은 첨탑과 건물에 빛을 들이기 위한 커다란 창, 어수선한 장식의 기둥이나 아치가 있는 것이 특징이다.

영화 〈에일리언〉 시리즈에 나오는 외계인을 연상시키는 음침하고 섬뜩한 분위기를 연상하면 된다.

고딕이라는 말은 처음에는 건축에 한해 사용되었지만 지금은 12세기에서 15세기에 이르기까지 300여 년에 걸친 중세 유럽의 예술 전반 또는 정치나 철학에까지 쓰이고 있다.

또한 음침한 분위기를 자아내는 고딕 풍의 방이나 수도원을 무대로 한 공포 소설을 '고딕 로망(roman, 12~13세기 중세 유럽의 통속 소설)'이라고 부르면서 차츰 이것이 공포 소설 그 자체의 명칭으로 자리잡게 되었다.

〈고딕 예술〉

건축 (12세기 후반-16세기)	노트르담 대성당 (프랑스) 샤르트르 대성당 (프랑스) 캔터베리 대성당 (영국)
미술 (13세기 후반-14세기)	〈성모와 천사들〉 (치마부에Cimabue, Bencivieni di Pepo) 〈스크로베니 예배당의 프레스코화〉 (지오토Giotto di Bondone)
문학 (18세기 후반-19세기 전반)	〈프랑켄슈타인〉 (메리 셸리Mary Shelley) 〈드라큘라〉 (브람 스토커Bram Stoker)

르네상스 | 부활, 재생
Renaissance

그리스도교 이전은 훌륭하였다?

☆ F.페트라르카Francesco Petrarca, J.부르크하르트 Jacob Burckhardt

침체된 기업을 경영자가 과감한 경비 절감으로 V자 회복시켰을 때, 사양 산업이 되어 버린 업종이 어떤 계기로 인해 주목을 받아 시장이 활성화되었을 때 흔히 '○○ 르네상스'라는 표현을 쓴다. 이 말은 부정적인 이미지는 없고 뭔가 칭찬하는 분위기이기 때문에 자화자찬을 할 경우에도 쓰이고 상품명이나 브랜드명에 쓰이기도 한다.

르네상스란 '부활, 재생'을 뜻하는 프랑스어. 이탈리아에서 시작된 사상과 예술 운동 전반을 일컫는 말로 쓰이고 있다.

재생과 부활은 두 가지 전제를 필요로 한다. [뭔가가 있었다], [그러나 그 것이 쇠퇴해 버렸다(사라져 버렸다)]가 바로 그것이다.

쇠퇴해 버린, 사라진 그것을 재생, 부활시키고자 하는 것이 르네상스 사상이며 운동이다. 기업이나 업계에서 르네상스라는 표현을 쓸 때도 '과거에는 좋았는데 안 그렇게 되었다'는 전제가 깔려 있는 것이다. 그러므로 이 말을

창업 시점에 쓰는 것은 이상하고, 회사 이름으로 쓰는 것도 옳지 않다.

그런데 과거에는 있었는데 지금은 사라진 것이란 무엇일까.

14세기 이탈리아의 사상가나 예술가들이 그리워한 것은 고대 그리스 로마 시대, 즉 기독교가 유럽을 지배하기 전의 미술과 건축의 스타일이다. 자유롭고 활기에 차 있던 것이 기독교가 지배하면서 그러한 인간적인 면이 상실되어 그것을 부활시키고자한 것이 바로 르네상스 운동이다.

하지만 그렇게만 본다면 단순한 복고 취향으로 규정될 수도 있다. 그러나 이 운동이 같은 시기에 싹을 틔운 과학적 합리주의와 결합하면서 새로운 사상과 문화, 예술이 태어났다. 과학적 합리주의 또한 기독교 특유의(라고 하기 보다는 모든 종교 특유의) 신비주의적 요소를 부정했으므로 르네상스 운동과 맥을 같이하는 것이었다.

르네상스는 그 저변에 '반反기독교적' 사상이 깔려 있었지만 그것을 내놓고 주장할 수 없었던 예술가들은 주로 교회로부터 일을 맡게 되었다.

그렇다면 그런 르네상스 예술은 어떤 것이었을까.

르네상스 이전의 회화는 눈에 보이는 것을 그대로 그린 그림이었지만 르네상스 이후 예술가들은 신화 속의 신이나 영웅과 같은 [현실이 아닌 것]들을 그리게 되었다. 또한 기술적으로는 [원근법]이라는 기법이 확립된다.

덕분에 풍경은 더욱 현실감을 띠게 되었고 회화에도 이론이 필요하다는 주장이 나오게 되었다.

르네상스는 14세기부터 16세기에 걸쳐 발상지 이탈리아로부터 프랑스, 독일, 네덜란드 등으로 전파되어감에 따라 여러 예술가와 작품이 등장하게 된다.

이탈리아의 르네상스는 1420년경에 시작되어 1500년 후반까지를 [초기 르네상스], 그 후 30년간을 [성기 르네상스]라고 한다. 르네상스의 전성기인 이 시기는 세 명의 거장, 레오나르도 다빈치와 미켈란젤로, 라파엘이 활약한 시기이기도 하다. 이 세 명의 거장보다 한 세대 앞서 산드로 보티첼리가 그린 〈비너스의 탄생〉은 르네상스 시대의 개막을 장식한 작품이다.

음악에도 [르네상스 음악]이라는 것이 있는데, 15세기에서 16세기에 걸쳐 기독교 교회에서 쓰인 종교 음악을 뜻한다.

음악은 태고로부터, 일설에 의하면 네안데르탈인 시대로부터 존재했지만 음악이 악보로 기록되기 시작한 것은 기독교 교회에서였다.

보통 사람들이 연회에서 노래를 부르거나 춤출 때의 음악과, 농민이나 어부들의 음악이 어떤 것이었는지는 악보로 전해지지 않아 예술 작품으로 인정되지 않는다.

고전주의 | 그리스·로마 고전의 이념과 법칙을 따르고자 하는 예술 사조
Classicism

통일감이 있어 위대해?

☆ 르네상스, 인문주의humanism, 뵐플린Heinrich Wölfflin

르네상스의 기본 이념은 고전주의, 즉 고대 그리스 로마 양식을 계승하자는 것이다. 본뜨고 모방하는 게 아니라 그 근저에 깔린 이념과 법칙을 발견하라는 것이다. 이러한 시도를 건축이나 회화에서는 고전주의라고 한다.

그리스 로마의 예술 양식에는 어떤 법칙이 있었을까. 가장 기본적인 것이 시메트리symmetry, 즉 좌우 대칭의 구도이다. 전체적으로 조화를 이루어 통일감이 있는 것을 말하는데, 중세에 유행한 장식적이고 복잡한 고딕 양식을 버리고 '옛날로 돌아가자'는 것이 고전주의의 기본 주장이다.

문학의 경우 프랑스 17세기의 희곡들을 고전주의 작품으로 본다. 고대 그리스의 연극 사조를 17세기 풍으로 해석한 것으로, 코르네유Corneille, 라신Racine, 몰리에르Molière를 고전극의 3대 작가로 꼽는다.

음악의 경우에는 고전주의보다는 고전파라는 용어가 주로 쓰이는데, 18세기 빈에서 확립된 양식의 음악으로 하이든, 모차르트, 베토벤의 작품이 이에 속한다.

미술이나 문학과 달리 음악의 고전주의는 고대 그리스 로마의 음악 양식을 따르자는 게 아니다. 베토벤 이후의 세대가 베토벤이 활약했던 18세기 후반의 음악을 '고전', 즉 클래식이라고 부른 것이다.

같은 고전주의라도 미술이나 건축과 음악의 경우 그 의미가 전혀 다르지만 작품이 통일감이 있고 위대하다는 점에서는 일맥상통한다.

매너리즘 | 방법, 양식을 중시하는 것
Mannerism

불쾌한 느낌의 그림?

☆ 루이지 란지Luigi Lanzi 「이탈리아 회화사 Storia Pittorica della Italia」
첸니노 첸니니 Cennino Cennini 「예술의 서 Il libro dell'arte」

매너리즘의 어원은 기법, 양식을 뜻하는 이탈리아어 '마니에라maniera'이다. 이것을 직역하면 [방법주의]라고 할 수 있는데, 사람이나 작품을 일컬어 칭찬하기보다는 폄하할 때 주로 쓰인다.

미술사적으로 분류하면 매너리즘은 16세기 후반, 라파엘 등의 르네상스 거장들의 다음 세대를 일컫는 후기 르네상스 미술의 한 분파라고 할 수 있다. 이들은 예술적 기법이라는 의미로 '마니에라'라는 말을 썼다. 그러나 독창성 또한 예술에서 빼놓을 수 없는 것이므로 매너리즘의 화가들은 단순한 모방에 새로운 무언가를 더해 가게 되었다.

그러다 보니 인체를 그릴 경우 뱀처럼 꼬불꼬불 구부러진 형태로 해 본다든가, 전체의 구도를 일부러 왜곡시키거나 원색을 사용하는 등 고전주의의 균형과 조화를 일부러 붕괴시켜 나름의 독창성을 추구했는데 일부에서는 그것이 단순히 이상한 것만을 뽐내는 것이라 하여 경멸하게 되었다.

좀 그럴 듯하게 말하자면 당시의 시대 배경으로 종교 개혁이 있었다. 교회의 권위는 흔들리고 사회는 불안정하여 매너리즘 회화의 불안정함과 음침함은 그러한 시대 분위기를 반영하고 있다고 할 수 있지만 정말로 그런 건지는 알 수 없다.

17세기와 18세기에는 "매너리즘은 이전 세대를 모방했을 뿐 기교적으로 발전했다 할지라도 새로운 것은 없었다."라는 부정적인 평가가 주류를 이루었지만 20세기에 들어 무엇이든 다 통하는 시대가 되자 매너리즘의 환상성과 추상성이 선구적이었다는 평가를 받게 되었다.

그런 평가를 받는 대표적인 화가로는 그리스 출신의 스페인 화가인 엘 그레코El Greco가 있다. 피카소를 비롯한 20세기 모더니즘 화가들에게 영향을 주었다는 그의 작품들은 좋게 보면 환상적, 나쁘게 말하면 음침하고 기분 나쁜 이미지들로 이루어져 있다.

바로크 | 일그러진 진주
Baroque

☆ 타타르키비츠 Wladyslaw Tatarkiewicz 「근대 미학 History of Aesthetics vol.III」

바로크라는 말은 자주 쓰이지만 의미를 알 수 없는 것 중 하나이다.

무엇보다 '바로크 음악'이라는 말이 유명한데, 원래 바로크라는 말은 미술

용어로, 음악의 바로크와 미술의 바로크 사이에는 미묘한 차이가 있다.

바로크 Baroque 는 '일그러진 진주'를 뜻하는 포르투갈어가 그 어원으로 18세

기 후반에 그 이전, 즉 17세기의 미술을 일컬어 "저것은 바로크다."라고 한

것에서 유래되었다. 일그러진 진주, 즉 손상된 진주라는 뜻이므로 칭찬의

말이었을 리는 없다.

[바로크]라는 말은 그 어원을 보아 알 수 있듯 [불균형, 지나친 장식, 변칙

성, 별난 것]을 뜻하는 부정적, 비판적 의미로 쓰였다.

바로크로 분류된 작품들은 좌우 대칭의 시멘트리 구도가 아닌 자유자재의 구

도를 취하고 있고 색채도 선명하며 명암의 대비도 화려하다. 그러므로 균형

과 조화를 추구하던 르네상스 시대의 가치관에서 일탈된 것이라 할 수 있다.

<center>〈바로크 예술〉</center>

미술 (17세기)	〈레우키포스 딸들의 납치〉 (루벤스Peter Paul Rubens) 〈야경〉〈에우로페의 유괴〉 (렘브란트Rembrandt van Rijn) 〈시녀들〉〈거울을 보는 비너스〉 (벨라스케스Diego Velazquez) 〈그리스도의 죽음〉〈여자 점쟁이〉 (카라바조Michelangelo da Caravaggio)
건축 (16세기 말 -17세기)	산 피에트로 대성당 (바티칸시국) 베르사유 궁전 (프랑스) 세인트 폴 대성당 (영국)
음악 (16세기 말 -18세기 중반)	〈수상음악〉〈메시아〉〈리날도〉 (헨델Georg Friedrich Händel) 〈평균율 클라비어곡집〉〈마태수난곡〉 (바흐Johann Sebastian Bach) 〈사계〉〈조화의 영감〉 (비발디Antonio Vivaldi)
연극 (16세기 말 -17세기)	〈펜테오베프나〉 (로페 데 베가Lope Felix de Vega Carpio) 〈인생은 꿈〉〈경이의 마술사〉 (베르가Giovanni Verga)

균형과 조화에 싫증을 느낀 17세기의 화가들은 새로운 것을 목표로 자신들의 작품이 나중에 바로크로 치부될지도 모르는 채 대담한 그림을 그리게 되었는데, 그들 작품의 특징은 약동감과 고양된 느낌의 저변에 치밀함도 깔려 있다는 것이다.

바로크 시대에 이르러 그림의 종류도 다양해져서 정물화, 풍경화 등이 더해졌고 벽에 거는 큰 그림보다 캔버스화가 많아지게 되었다. 유화가 궁정이나 교회 같은 큰 건축물에 장식되기보다는 유복한 개인의 저택을 장식하

게 된 것이다.

이렇게 시작된 바로크 시대 거장들의 작품은 각각 나름의 특징을 지니고 있다. 카라바조Michelangelo da Caravaggio의 작품이 갖는 가장 큰 특징은 빛과 어둠의 콘트라스트이다. 매너리즘의 화가로 분류되기도 하는 엘 그레코의 작품은 일그러짐이 그 특징이고, '푸줏간'이라는 별명을 얻은 루벤스는 출렁거리는 느낌의 살찐 여성을 많이 그렸다. 그런가 하면 렘브란트는 방대한 양의 자화상을 남겼고 거기서 그의 내면을 느낄 수 있다.

바로크 시대에 이르러 그림은 이제 단순히 표면적 아름다움만을 그려 내는 게 아니라 어둠이 깔린 내면, 즉 눈에 보이지 않는 것까지 표현할 수 있게 된 것이다. 이러한 변화는 보는 이들에게 "아름다운 것만이 예술이 아니다."라는 인식을 심어 준 엄청난 진화라고 할 수 있다.

음악의 바로크는 16세기 말부터 18세기 중반까지의 음악을 말한다.

이 시기는 서양 음악, 즉 클래식 음악의 기초가 확립된 시대로서 비발디의 〈사계〉 등이 그 대표 작품이다.

'음악의 아버지'로 일컬어지는 바흐도 이 시대의 거장으로, 1750년 바흐가 세상을 떠나면서 바로크 음악의 시대가 끝나고 이어서 고전파 음악의 시대가 열리게 된다.

바흐가 세상을 떠나자 사람들은 "이제 바로크 음악은 끝났다."며 망연자실

해 했다, 는 것은 거짓말이다. 이 시대에는 [바로크]라는 음악이 존재하지 않았기 때문이다. 미술계에서 17세기의 미술을 바로크라고 부르기 시작한 후 한참의 시간이 지나 1920년대에 이르러 한 학자가 음악사에 시대 구분을 했는데 그가 16세기 말부터 바흐가 세상을 떠날 때까지를 바로크 시대로 정한 것이다.

바로크 음악은 지나친 장식, 변칙성, 유별남을 특징으로 하는 바로크 미술과 일맥상통하는 것이 있는가 하면 그렇지 않은 것도 있다.

바로크 음악은 16세기 말에서 18세기 중반에 이르기까지 약 200년의 시간에 걸쳐 작곡되었고 지리적으로도 바로크 미술의 발상지인 이탈리아와 독일, 영국을 폭넓게 아우르고 있다.

같은 바로크 음악이라 해도 비발디의 〈사계〉는 약동적이고 즐거운 느낌을 주는 반면 바흐의 종교 음악은 장엄하지만 지루하게 느껴질 수도 있기 때문에 같은 종류라고 생각되지 않을 정도이다.

바로크 음악은 주로 교회와 궁정의 의뢰를 받아 작곡되었기 때문에 전체적인 느낌이 바르고 우아하고 의례적이며 인간의 내면을 표현하기 시작한 바로크 미술과 달리 피상적이라 할 수 있다.

바로크 미술이 담아 낸 내면의 어둠을 음악으로 표현하게 된 것은 바로크 시대를 지나 베토벤, 그리고 그 뒤를 잇는 낭만주의 음악의 시대에 이르러 서였다.

같은 [바로크]라는 단어로 불리지만 음악은 [밝음], 미술은 [어둠]의 이미지를 갖고 있기 때문에 "이것은 바로크다."라고 함부로 말하지 않는 것이 좋다.

베르메르 | 17세기의 네덜란드 화가, 원어 발음은 페르메이르
Johannes Vermeer

죽기 전에 한 번은 보고 싶은……

☆ 마르셀 프루스트Marcel Proust 「잃어버린 시간을 찾아서」

베르메르는 사람의 이름, 즉 고유명사이지만 지금은 일반명사라고 해도 좋을 정도로 유명해진 이름이다.

베르메르(1632-1675)는 17세기 네덜란드의 화가로, 세상을 떠나고 200년이 지나 높은 평가를 받게 된다. 현존하는 작품은 33점에서 36점. 수에 폭이 있는 것은 학자에 따라 베르메르가 그렸다고 인정하지 않는 그림이 있기 때문이다. 한때는 베르메르의 작품이 70점정도 된다고 했지만 나중에 연구자들을 통해 그 중 절반가량은 다른 사람의 그림이라는 것이 판명되었다.

그에 관한 동시대의 자료는 남아 있는 것이 별로 없고 그가 어떤 사람이었는지도 잘 알려져 있지 않다. 그렇기 때문에 당시에는 인기가 없었다는 설과 들어가기 힘든 화가의 집단에 소속되어 있었다는 기록이 있어서 나름대로 평가받았을 것이라는 설이 있기도 한데 모두 학자에 따라 의견이 분분하다.

베르메르는 네덜란드의 델프트에서 태어나 평생을 그곳에서 살았는데, 그

가 남긴 단 두 점의 풍경화 중 하나인 〈델프트 풍경 View of Delft〉에서 느껴지는 독특한 정감은 그가 이 도시에 깊은 애착을 갖고 있었음을 말해 준다. 베르메르는 노란색과 푸른색을 즐겨 사용했는데, 흥미로운 것은 이 작품 속의 작은 노란색 벽이 마르셀 프루스트의 소설 「잃어버린 시간을 찾아서」의 제5편 '갇힌 여인'에 등장한다는 것이다.

베르메르의 작품 중 가장 유명한 것은 네덜란드의 모나리자로 일컬어지는 〈진주 귀걸이를 한 소녀〉. 이 작품은 〈푸른 터번의 소녀〉로 불리기도 하는데 그것은 그림의 주인공인 소녀가 머리에 푸른 터번을 두르고 진주 귀걸이를 하고 있기 때문이다. 화가가 자신의 작품에 이름을 붙이게 된 것은 20세기부터의 일로, 그 이전에는 그림의 내용을 보고 편의적으로 이름을 붙였기 때문에 그림을 보는 사람이 어디에 주목했느냐에 따라 부르는 이름이 달라지는 것이다.

이 작품 속의 소녀가 두르고 있는 터번의 푸른색은 [울트라 마린 블루]라고 하는 특수한 물감을 써서 그린 것으로, [베르메르 블루]라 불리기도 한다. 울트라 마린 블루는 금값에 버금갈 정도로 값비싼 물감이었기 때문에 그런 물감을 사서 쓸 정도였으면 베르메르가 제법 인기 있는 화가가 아니었을까 하는 추측을 낳기도 한다. 베르메르는 이 울트라 마린 블루를 그림의 배경에도 많이 깔아서 썼는데, 그 결과 그의 그림은 말할 수 없이 독특

한 분위기를 갖게 되었다.

베르메르의 작품은 전 세계 유명 미술관들에 소장되어 있는데, 작품 수가 33점 내지 36점에 지나지 않으므로 몇 년에 걸쳐 직접 보는 게 가능하다. 그래서 '베르메르 전 작품 답파'를 목표로 각지의 미술관을 찾아다니는 미술 팬들도 제법 있다고 한다.

〈베르메르의 작품이 소장되어 있는 미술관〉

미술관	작품명
마우리츠하이스 왕립 미술관 (네덜란드)	진주 귀걸이를 한 소녀 델프트 풍경 / 디아나와 님프들
암스테르담 국립 미술관 (네덜란드)	우유를 따르는 여인 편지를 읽는 푸른 옷의 여자 델프트의 집 풍경 (골목길) / 연애편지
베를린 국립 회화관 (독일)	진주 목걸이를 한 여인 포도주를 마시는 신사와 숙녀 (포도주잔)
헤르초크 안톤 울리히 미술관 (독일)	포도주잔을 든 처녀 (아가씨와 두 신사)
슈타델 미술관 (독일)	지리학자
드레스덴 고전 거장 미술관 (아르테 마이스터 미술관) (독일)	뚜쟁이 / 창가에서 편지를 읽는 여인

미술관	작품명
빈 미술사 박물관 (오스트리아)	회화의 기술, 알레고리
루브르 박물관 (프랑스)	레이스 뜨는 여인 / 천문학자
런던 내셔널 갤러리 (영국)	버지널 앞에 앉아 있는 여인 버지널 앞에 서 있는 여인
켄우드 하우스 (영국)	기타 치는 소녀
런던 로얄 아트 컬렉션 (영국)	음악 수업
국립 스코틀랜드 미술관 (영국)	마르다와 마리아의 집에 있는 그리스도
아일랜드 국립 미술관 (아일랜드)	편지를 쓰는 여인과 하녀
메트로폴리탄 미술관 (미국)	류트를 연주하는 여인 / 테이블에서 조는 소녀 물주전자를 든 여인 / 소녀의 초상 가톨릭 신앙의 상징
프릭 컬렉션 (미국)	중단된 레슨 / 여주인과 하녀 군인과 미소 짓는 여인
워싱턴 내셔널 갤러리 (미국)	편지를 쓰는 여인 / 저울을 다는 여인 피리를 든 소녀 / 붉은 모자를 쓴 여인
이사벨라 스튜어트 가드너 미술관	합주 (콘서트)
개인 소장	성녀 프락세데스 / 버지널 앞에 앉은 여인

로코코 | 돌과 같이 정교, 복잡, 화려, 어수선
Rococo

아름다움, 예쁨의 원조

☆ 장 오노레 프라고나르 Jean-Honoré Fragonard

프랑스의 절대 왕정은 루이 14세의 시대에 그 절정을 이루었다. 나라는 풍요로웠으나 강권적인 정권이어서 서민뿐 아니라 귀족들도 벌벌 떨며 살던 시기였다. 1715년에 루이 14세가 세상을 떠나고 그의 증손이 왕위에 올라 루이 15세가 된다. 루이 15세는 성인이 되어서도 정치에는 무관심했고 애인을 만들어 방탕한 생활을 했다. 바로 그러한 쾌락적인 분위기의 시대에 등장한 것이 로코코 미술로, 쾌락의 상징과도 같은 것이었다.

로코코 하면 뭔가 매우 경쾌하고 우아한 분위기가 연상되지만 실제로 그 어원은 [돌]을 뜻하는 [로카이유]. 돌이라 하면 무겁고 위엄 있는 것이 떠오르는데 어째서 그것이 쾌락적인 취향의 미술 양식을 일컫게 된 것일까. [로코코]도 처음에는 조소嘲笑와 경멸을 담은 호칭이었다. 루이 15세 시대에 가구, 거울, 벽지 등의 인테리어나 식기에 유행한 장식이 암굴의 벽처럼 더덕더덕 어수선한 것을 로코코라고 불렀기 때문이다. 바로크에서 신고전

주의로 넘어가는 길목에 잠시 등장한 이 양식을 특히 경멸한 것은 신고전주의 화가들이었다.

〈프랑스 루이 왕조의 쇠퇴와 문화/예술〉

루이 14세
절대 왕정 / 바로크 / 베르사유 궁전 / 마리테레즈

침략전쟁

루이 15세
프랑스의 쇠퇴 / 로코코 / 프티 트리아농 / 퐁파두르 부인

재정 파탄 · 계몽사상

루이 16세
프랑스 혁명의 발발 / 신고전주의 등장 / 판테온 / 마리 앙투아네트

로코코의 특징은 호화로움, 현란함, 예쁨, 섬세함 같은 것이다.
로코코 미술의 화풍은 직선이 거의 없고 곡선을 주로 쓰는데 색채도 이전의 양식들과 달리 스카이 블루, 로즈 핑크 등의 관능적이고 밝은 파스텔 색조가 많이 쓰이게 되었다. 역사적 사실을 다룬 회화나 종교화 같은 중후 장대한 느낌의 그림과는 전혀 다른, 풍속이나 풍경, 주변 사물을 그린 정물화가 많

아졌고 이들 그림의 공통적인 특징은 단순히 [아름답다, 예쁘다] 하는 느낌이라 할 수 있다.

현대의 시점에서 생각해 보면 로코코 시대는 일종의 버블이다.

당시 국왕 15세 휘하에서 국정을 집행한 귀족들이 전부 쾌락에 빠져 있어 나라는 재정 위기에 빠지게 되었고 그것이 결국 손자 루이 16세 때에 이르러 프랑스 대혁명으로 이어졌다.

로코코 양식의 모든 것들, 그림이며 건축 그리고 그것을 만들어 낸 로코코적인 사회 풍조가 프랑스 혁명의 도화선이 되었다 해도 과언이 아니다. 그래서 혁명 직후에는 경멸과 조소의 호칭으로 [로코코]라 불리었지만 그래도 한편으로는 보는 사람의 마음을 편하게 해 주는 여유를 품고 있어서 로코코 시대를 이야기할 때 "그 시절이 좋았다."라는 평가를 받기도 한다.

신고전주의 | 다시 한 번 고전주의!
Neo-Classicism

진지하고 성실하고 지루한……

☆ 빙켈만Johann Joachim Winckelmann 「그리스 작품 모방에 관한 생각들」
피라네시Giovanni Battista Piranesi 「로마인의 사치와 건축에 관하여」

프랑스 아카데미의 기본 이념이었던 고전주의를 부정하는 형태로 나타난 것이 로코코였다. 일종의 버블 현상이었다고 할 수 있는 로코코는 프랑스 대혁명에 의해 종언을 고한다. 그리고 시대, 정치, 사회의 대전환과 예술 이념의 전환이 연동되어 문화 예술의 양식도 로코코에서 신고전주의로 옮겨 가게 된다.

일본은 20세기 말 버블이 꺼지면서 이후 잃어버린 10년이 다시 잃어버린 20년으로 이어지면서 경제 정체, 정치 불안 등의 현상이 나타났는데, 프랑스의 경우도 이와 크게 다르지 않았다. 왕과 왕비를 비롯하여 수많은 사람이 죽임을 당하는 등 프랑스를 뒤흔든 대혁명 후, 급진파가 강해지는가 싶으면 보수파의 반격이 판을 뒤집는 등 격변과 혼란이 이어졌다.

그런 와중에 미술은 로코코를 부정하고 고전주의로 되돌아가게 된다.

그러나 그 고전주의는 로코코 양식이 나타나기 이전의 [고전주의]와 동일

한 것은 아니었으므로 나중에 그것을 [신고전주의]라고 부르게 되었다.

이것은 말하자면 경제학자들이 말하는 [자유주의]와 [신자유주의]의 차이점 같은 것으로, 같은 것 같지만 다른 것이다.

〈고전주의와 신고전주의〉

고전주의 Classicism		신고전주의 Neo-Classicism
미술 : 푸생 Nicolas Poussin 등	프랑스혁명	미술 : 앵그르 Jean-Auguste-Dominique Ingres 등
연극 : 몰리에르 Molière 등		연극 : 셰익스피어 William Shakespeare 등
조화와 통일감 중시		사실적, 이성적
시멘트리 (균형감)	1789	중후함과 장대함
그리스 · 로마를 본받자		로코코 부정 / 고전을 세련되게

프랑스 혁명을 지배한 시대정신은 [계몽사상]이었다.

계몽사상을 한마디로 말하면 '인간은 이성을 갖고 있으므로 합리적인 생각을 할 수 있다'는 것으로, 비과학적인 것을 철저히 부정했다. 이 시기에는 미술의 영역뿐 아니라 사회 전반에 걸쳐 계몽사상이 확대되었다. 또한 향락주의에 대한 반동으로 도덕적으로도 엄격한 시대가 되었다.

로코코가 [아름다움]과 [예쁨]을 기본으로 한다면 신고전주의는 [진지함]과 [올바름]을 기본으로 하는 것이다. 그러므로 그림의 화풍 또한 역사의 한 장면을 사실적으로 그리는 것이 주류를 이루었다. 중후장대 노선이 부활된 것이다.

들뜨고 허황된 로코코 감성에 지친 사람들은 일단은 신고전주의를 받아들였다. 그러나 신고전주의의 무미건조함 또한 오래 갈 수 있는 게 아니어서 19세기에는 문예의 사조가 낭만주의로 넘어가게 된다.

한편 음악의 [신고전주의]는 시대가 넘어가면서 20세기 전반의 한 시기에 유행했던 것. 19세기에 낭만주의가 끝난 후 음악은 더 이상 나아갈 길을 잃고 막다른 곳에 처했다. 결국 과거로 돌아가 보자는 길을 택해 하이든이나 모차르트 등의 음악을 모방하여 그것을 [신고전주의]라고 불렀다. 그러나 고전주의 풍의 음악을 듣고 싶으면 진짜 고전주의 곡을 들으면 되기 때문에 이것도 얼마 가지 않아 끝이 났다.

낭만주의 | 대중적인 독서물
Romanticism

꿈과 같은 이야기, 우리를 매혹하는 힘?

☆ 피히테 Johann Gottlieb Fichte 「지식학」
노발리스 Giovanni Battista Piranesi 「자이스의 제자들」

[로망Roman]이라는 말은 어쩌면 그것이 예술의 개념어라는 의식 없이 가장 많이 사용되는 단어일 것이다.

"로맨틱한 사랑이 하고 싶다."든가 "모험은 남자의 로망이다." 같은 드라마나 영화의 대사도 귀에 익고, 일상생활에서도 자주 듣는 말이다.

그러나 막상 "로망이란 무엇인가?"라는 질문을 받으면 설명이 어렵다. 실제로 이것만큼 애매모호한 단어도 없을 것이다. 과거에는 [낭만]과 치환되어 쓰이기도 했는데……

낭만주의romanticism의 [로망]이라는 말은 저속한 대중문학을 일컫는 중세 프랑스어 'romanz'에서 유래한 것인데, 그 본래의 어원은 로마. 로마 제국의 [로마]이다.

로마 제국에서는 문어와 구어에 따로 구분이 없었다. 그러다가 차츰 문어와 구어가 분리되어 행정이나 교회의 공용어인 라틴어는 일반 서민들에게

는 의미조차 알 수 없는 언어가 되었다. 그 무렵 로마 제국의 서민들이 일상적으로 사용하는 말은 [로망스어]라고 불렸다.

그 대중적인 말, 로망스어로 쓰인 서책, 즉 대중을 상대로 한 오락 독서물을 가리켜 [로망스]라고 했기 때문에 이 말도 처음에는 경멸이 담긴 호칭이었다.

로망스는 좋게 말하면 상상력이 넘치고 나쁘게 말하면 황당무계한 이야기로, 통속적인 것이 특징이다. 그것이 로망주의, 즉 [통속적이라 좋은 것]이라는 사상으로 이어지는데, 이것은 프랑스 혁명이 가져 온 [근대]라는 시대 배경과도 연동되어 있다.

먼저 정치사상, 문학, 철학에서 로망주의가 주장되어 미술 음악에도 영향을 미친다. 일찍이 르네상스가 예술 운동으로 시작되어 종교 개혁, 대항해 시대와 함께 중세에서 근세로의 이행을 가져왔듯이 로망주의, 즉 낭만주의도 산업 혁명, 시민 혁명들을 가져온 근세에서 근대로의 다릿목 역할을 했다고 말할 수 있다.

사회의 변혁기였기 때문에 새로운 예술 이념이 생겨났다고 할 수도 있고, 새로운 예술이 있었기 때문에 새로운 시대가 시작되었다고 할 수도 있다. 이것은 흘러간 가요를 틀어 주는 프로그램에서 자주 말하는 "음악은 세월을 따라 흐르고 세월은 음악을 따라 흐른다."의 관계라 할 수 있는데, 이러

한 관계는 어떤 장르의 예술에도 어떤 변동의 시대에도 적용되는 것이다.

낭만주의 운동의 핵심 사상은 간단히 말해 [이치만 따지지 말고 인간 본래의 감정이나 감각을 소중히 하자]는 것이다.

낭만주의는 한마디로 이거다, 하고 규정하기 어렵다. 사상이며 문학, 미술, 음악의 각기 다른 장르에서 독자적으로 발전해 나가고 그 속에서 새롭게 이런 저런 '주의ism'가 탄생하였기 때문이다.

미술의 경우에는 이전 시대의 신고전주의를 부정하는 것으로 낭만주의가 시작되었다. 그러므로 형식에 얽매이지 않는 것이 낭만주의 미술의 특징이면서 한편으로는 [무엇이든 된다]는 것이기 때문에 역으로 특징은 없다고도 할 수 있다.

자연의 웅대함을 그린 것이 있는가 하면 역사적 사건을 소재로 한 것도 있고, 초자연적인 것도 있어 소재나 종류 또한 이렇다 할 특징이 없다.

음악의 낭만주의도 형식에 얽매이지 않는 것이 하나의 특징이지만 형식의 틀을 갖춘 낭만주의 음악도 있어 이것 또한 명확히 정의하기 어렵다.

굳이 정의하자면 감각, 분위기, 직감 등의 [주관적] 요소가 많은 것이라 하겠지만 낭만주의의 문학, 미술, 음악이 전부 그렇다고 할 수 없기 때문에 차라리 19세기라는 시대 그 자체를 낭만주의 시대라고 생각하는 것이

좋을지도 모르겠다.

낭만주의의 시작에 대해서도 여러 가지 설이 분분하다. 하지만 1780년경, 즉 프랑스 혁명의 전후라고 하는 것이 정설로, 적어도 그보다 이전 작품은 낭만주의 작품이 아닌 셈이다. 낭만주의의 끝은 언제인가에 대해서도 여러 의견이 있지만 대체로는 20세기에 들어서며 낭만주의가 막을 내린 것으로 되어 있다.

그러나 그 이후에도 역사 로망 대작, 로맨틱 코미디, 할리 퀸 로맨스 등 19세기의 낭만주의의 [로망]과는 관계없이 로망이라는 말은 [감동적 이야기] 정도의 의미로 많이 쓰이고 있다.

라파엘 전파 | 라파엘 이전으로 돌아가라

Pre-Raphaelites (Pre-Raphaeliticism)

라파엘은 안 돼!

☆ 찰스 디킨스 Charles Dickens
존 러스킨 John Ruskin

인문학 개념어 중에 인명이 붙여진 것은 그리 많지 않다. 어미가 ism이기 때문에 [전 라파엘 주의]라고 해도 틀린 건 아니지만 어감이 나빠서인지 [라파엘 전파]라고 파벌의 명칭처럼 부른다.

실제로 이것은 하나의 파벌 그룹이었다. 19세기 중반인 1848년에 영국의 왕립 아카데미 부속 미술학교에서 공부한 밀레이 John Everett Millais, 로세티 Dante Gabriel Rossetti 등의 젊은 화가들이 [라파엘 전파 형제회 Pre-Raphaelite Brotherhood]라는 진보적인 예술가 단체를 만들어 활동하기 시작했고, 그 후 비평가나 시인들도 여기에 합류했다.

당시 영국 아카데미에서는 고전 중심, 즉 고전 편중 교육을 해 왔다. 여기서 말하는 고전이란 르네상스 시대의 고전을 말하는 것으로, 라파엘은 그 상징과도 같은 예술가이다.

밀레이 등은 그것에 반발하여 고전＝라파엘 이전의 예술이 정신적으로도

기법적으로도 순수했다며 그 시대로 회귀할 것을 주장했다. 그들이 주장하고 실천한 사상은 라파엘을 포함하여 그 이후의 미술 전체를 부정하였기 때문에 제법 과격한 것이었다.

[라파엘 전파]는 라파엘(라파엘로)을 부정했기 때문에 라파엘의 입장에서 보면 자신의 이름을 멋대로 도용한 것도 모자라 부정까지 한 것은 좀 심한 일이 아닐 수 없다.

라파엘 전파의 결성은 미술 학도들이 아카데미에 반발하며 그룹을 만들어 활동했다는 것 자체만으로도 충분히 획기적인 일이었다.

그런데 그들은 어떤 그림을 그렸을까.

재미있는 것은, 그들의 작품이 전혀 과격하지 않고 오히려 로맨틱하다는 것이다. 기법적으로는 초기 르네상스의 화풍을 모방하며 꼼꼼히 세부까지 묘사하고 있으며 구도는 고전적, 소재는 환상적이고 신비스러운 것이 많다. 라파엘 전파의 대표작인 밀레이의 〈오피리나〉는 셰익스피어의 「햄릿」의 여주인공이 자살한 장면을 이미지화하여 그린 것이다.

이들 작품의 뒤를 이어 이후 탐미주의(에스테티시즘aestheticism)가 나타난다. 라파엘 전파는 그룹으로 활동했지만 그룹의 멤버들이 하나 같이 개성적인 젊은이들이었기 때문에 곧 분열되어 버렸다.

에스테티시즘 | 탐미주의(유미주의)
Aestheticism

에스테티시즘은 전신미용을 뜻하는 에스테틱과 어원은 동일하고 우리말
로는 [탐미주의, 유미주의]로 번역된다. 요즘에는 에스테틱 이라고 하면
누구나 대뜸 에스테틱 살롱을 떠올리지만 예전에는 탐미주의를 말하는 것
이었다.

탐미주의는 19세기 말에 프랑스, 영국 등 당시의 선진국에서 유행했던 사상
이다. 과학 기술과 시장 경제가 급속도로 발전하는 가운데 생겨난 예술지
상주의의 한 지류로서, 탐미주의 작가들은 정신보다는 감각을, 내용보다
는 형식을 중시하고 때로는 일반인의 시각으로 보아 전혀 아름답지 않은
것, 혹은 악惡에서까지 아름다움을 찾는다는 공통적 특징을 갖고 있다.
이들은 작품에 사상이나 메시지를 담는 것은 불순하다며 경멸했다. 아름다
움은 사회, 정치, 종교 등의 외적 기준에 의해 판단되어서는 안 되며 오직
아름다움 그 자체로서 존재해야 한다고 생각했기 때문이다.

이러한 생각을 가진 사람들은 자신의 일상, 나아가 인생 자체를 예술로 간주한다. 쾌락적, 향락적, 관능적인 사상으로, 현실 도피적이고 귀족적인 순수미학이라 할 수 있는 탐미주의는 오로지 외적인 형태의 색채와 아름다움에 집착하는 세계관이라 할 수 있다.

탐미주의의 작가들은 독특한 미학과 일반인들이 보기에는 변태로 여겨질 정도의 특별한 미의식을 가지고 있는데, 그 중에는 오스카 와일드나 보들레르 같은 문학자도 많이 있다.

아름다움은 주관적인 것이어서 사람에 따라 그 기준이 다를 것임에도 불구하고 탐미주의자들은 자신의 미의식만을 믿기 때문에 독선적이며 반사회적이 되기 쉽다.

오직 자신 만이 진정한 아름다움이 뭔지 안다고 하는 독선적 미의식은 때로 '남들이 꺼리고 싫어하는 것을 아름다움으로 인식해야 한다'는 왜곡된 인식으로 변질되어 성性을 다루는 예술, 나아가 동성애나 사디즘, 마조히즘에 관심을 갖는 작가도 많았다.

사실주의 | 현실을 그리다
Realism

현실을 있는 그대로!

☆ 쿠르베Gustave Courbet 〈리얼리즘 선언문 Le Réalisme〉
바르비종파Barbizon School

Realism을 우리말로 옮기면 인문학 용어로는 [사실주의]. 하지만 리얼리즘이라는 외래어 표현을 그대로 쓰기도 하는데 그 쓰임의 뉘앙스가 좀 다르다. 흔히 리얼리스트라고 하면 현실주의자를 뜻하며, 꿈과 이상을 접어두고 삶에 드라이하게 대처해 나가는 사람을 일컫기 때문이다. 하지만 미술에서의 사실주의(=리얼리즘)는 자연이나 인간의 모습 등을 있는 그대로, 즉 사진처럼 그리는 것이 아니라 [있는 그대로의 사회 현실]을 그리는 것을 말한다.

회화가 [미술美術, fine art]이라는 말로 불리는 것을 보아 알 수 있듯, 사람들이 그림에 대해 기대하는 것은 기본적으로 아름다운 것을 그려내는 것이었다. 아름다운 여성, 예쁜 꽃, 장대한 자연, 혹은 역사의 한 장면이나 성서의 한 장면을 거룩하고 장엄한 느낌으로 그려 내는 등, 기본적으로 긍정적인 것을 기대한 것이다.

그러나 19세기 후반이 되면서 '예술은 현실을 있는 그대로 반영해야 한다'
는 생각이 번지기 시작한다. 사회의 추악함, 불합리함, 빈곤이나 전쟁과
같은 부조리를 고발하는 수단으로 회화가 존재해야 한다는 주장이 대두된
것이다. 이것은 어찌 보면 예술가의 사회 참여이며 저널리즘과 예술의 융
합 현상이라 할 수 있다.

〈사실주의의 화가와 작품〉

쿠르베\|Gustave Courbet	오르낭의 매장, 화가의 아틀리에
밀레\|Jean François Millet	이삭줍기, 만종晩鐘, 씨 뿌리는 사람
도미에\|Honoré Daumier	삼등 열차, 세탁부
마네\|Edouard Manet	올랭피아 / 풀밭위의 점심 식사

있는 그대로의 현실을 그리다 보니 그림이 아름답지만은 않았다. 어쩌면
사실주의는 예술 작품이 아름답지 않게 되는 시작점이라고도 할 수 있다.
하지만 사실주의의 첫 작품으로 간주되는 마네의 〈올랭피아Olympia〉는 아
름다운 여성의 누드를 그린 것이다. 그런데 이 작품이 어째서 있는 그대로
의 사회 현실을 그린 사실주의 작품인가 하면 이 여성이 창부였기 때문인
데, 당시로서는 충격적인 그림이었다.
창부는 인류의 가장 오래된 직업의 하나로 꼽힐 정도로 먼 옛날부터 있어

온 존재이지만, 사회가 성립되기 전에는 그런 사람은 없는 것으로 되어 있었다. 그런데 그것을 회화의 소재로 삼으리라고는 아무도 생각지 못한 것이다. 신화 속의 여신을 그린 그림 등 누드 그 자체는 르네상스 시대부터 그려졌지만 그때까지 그림의 누드는 현실 사회에 존재하는 여성을 그린 게 아니었다. 하지만 마네는 그것을 당당히 그려 낸 것이다.

마네의 〈올랭피아〉 외에 또 하나 유명한 사실주의 작품을 꼽는다면 밀레의 〈이삭줍기Les glaneuses〉. 이 작품은 농촌에서 농민들이 떨어진 이삭을 줍는 모습을 그린 것인데 이것 또한 이전에는 아무도 소재로 삼지 않았던 [노동]을 그렸다는 점에서 실로 획기적이었다. 밀레의 작품은 사실주의의 발전과 고흐, 피사로 등의 인상주의 화가들에게 크나큰 영향을 미쳤다.

자연주의 | 자연의 아름다움을 그리다
Naturalism

자연을 아름답게!

☆ 카스타냐리 Jules Antoine Castagnary
에밀 졸라 Émile François Zola 「실험소설론 Le Roman expérimental」

[자연주의]는 문학에도 있고 철학에도 있지만, 각기 그 의미가 다르다.

미술의 자연주의는 자연에 대한 관념적 표현을 배제하고 [자연의 아름다움을 충실하게 표현하는 형식]이다. 여기서 자연이란 바다나 산과 들, 꽃과 같은 것을 말한다. 자연의 진실을 있는 그대로 그린 것은 사실주의 작품이며, 자연주의 작품은 어디까지나 자연의 아름다운 모습을 살려 그린 것이다.

그러므로 자연주의는 [자연스럽게 그리는 것이 아니다].

의식적으로 자연을 아름답게 그린 것이 자연주의로, 자연의 추함을 그린 것은 자연주의 그림이라 할 수 없으며 이 점에서 사실주의와 대조적이다.

자연의 아름다움을 충실하게 그리는 자연주의 화풍은 17세기 이탈리아의 화가들에게서 시작되었으나 일반적으로는 19세기 후반 쿠르베 등의 영향을 받아 나타난 사실주의의 새로운 경향으로 본다.

그러나 이것은 어디까지나 미술의 경우에 한한 것이다.

〈미술에서의 사실주의와 자연주의〉

사실주의		자연주의
현실을 있는 그대로 그린다	⟨·········⟩	자연의 아름다움을 충실히 그린다
저널리즘과의 융합, 사회성	⟨·········⟩	넘치는 빛, 풍요로운 색채, 서정성
전쟁, 빈곤, 현실, 사회	⟨·········⟩	풍경, 농촌 풍경, 도시의 정경

현실 사회를 있는 그대로 묘사한다는 점에서 자연주의 회화와도 일맥상통하는 문학의 자연주의는 19세기 말 프랑스에서 확립되었으며 대표적인 작가로 에밀 졸라Émile François Zola가 꼽힌다.

철학 또는 과학에서의 자연주의는 말하자면 [초자연적이 아닌 것을 기반으로 한 사고방식]을 뜻한다. 그러므로 신이 세상을 창조했다고 믿는 것은 자연주의적 사고가 아니다.
철학과 과학의 자연주의는 현실 속에 존재하는 자연계의 물질이나 생명체 그 자체를 기반으로 한다.

상징주의 | 내면을 상징에 따라 표현하다
Symbolism

보이지 않는 내면을 그리는 획기적인 방법

☆ 르동Odilon Redon 〈나에게〉
구스타프 클림트Gustav Klimt

[상징주의]는 19세기 말 프랑스에서 유행했던 문예사조의 하나로, 시인 장 모레아스Jean Moréas가 1886년 〈피가로 지紙〉를 통해 발표한 [상징주의 선언]에서 시작하여 문학과 미술, 음악으로 파급되었다.

상징이란 눈에 보이지 않지만 분명히 존재하는 어떤 초월적 실재를 나타내는 기호다. 그러므로 상징주의 문학이나 회화는 상징이라는 기호를 통해 우리의 감각 너머에 존재하는 어떤 초월적 실재를 깨닫고 감지할 수 있게 해 준다.

상징주의의 대표 작가인 프랑스의 모로Gustave Moreau는 "눈에 보이지 않는 것, 단지 느껴지는 것만을 믿는다."고 했다.

기존의 회화는 일단 '눈에 보이는 것'을 그리는 것이었지만 상징주의에 이르러 회화는 인간의 내면, 즉 정신이나 감각, 감정 그 자체를 표현하게 되었다. 고뇌나 공포, 불안감, 운명, 꿈, 신비로움······ 같은 것들은 언어로는

표현할 수 있지만 그림으로는 그릴 수 없다. 그래서 그런 관념적인 것들을 심볼을 사용하여 그린 것이 상징주의이다.

상징주의 이전의 회화는 보는 사람이 '아름답다'든가 '비참한 현실이구나' 하는 식으로 눈에 보이는 것을 그대로 받아들이면 되었는데, 상징주의 회화의 경우에는 [이 그림은 무엇을 표현하고 있는가]를 생각해야 하게 되어 회화 감상이 새로운 단계로 넘어가게 된다.

어찌 보면 예술이라는 건 왠지 어렵다고 현대인들이 생각하게 된 계기가 상징주의라고도 할 수 있다.

상징주의 작가들은 특정한 화풍을 갖고 있지 않다. 화가에 따라 고전주의 에서 자연주의, 표현주의에 이르기까지 다양한 기법으로 그린 상징주의 작품들의 한 가지 공통점은 눈에 보이는 현실을 넘어 초월적 실재를 감지하고 지향하는 태도일 것이다.

상징주의는 사실주의에 대한 반동이라 할 수 있다. 사회의 현실을 있는 그대로 그려 내는 사실주의가 유행하면서 그 반동이 일어난 것이다. 예술을 사회의 모순을 고발하는 도구로 써서는 안 되며 예술은 좀 더 고상해야 하고, 세속의 번잡함은 신경 쓸 일 아니라는 생각이 싹트면서 상징주의가 나타난 것이다.

지금도 예술가를 자처하는 사람들은 [나는 신문도 읽지 않고 텔레비전도 보지 않는다.]며 자신은 그런 세속적인 것과는 멀리 떨어져 있는 사람인 것을 내세우는데, 이런 생각은 이미 19세기 말에도 있었던 것이다.

상징주의는 세속을 초월한 초연한 예술인데, 작가 본인들은 그것을 위해 생애를 걸었으니 재미있는 일이다.

영국의 라파엘 전파를 상징주의에 포함시키는 경우도 있다.

인상주의 | 인상만을 그린 그림
Impressionism

아련하고 희미해도 의외로 논리적?

☆ 바티뇰 그룹Le groupe des Batignolles
카페 게르부아Le café Guerbois

[인상주의]는 1860년에 프랑스에서 시작하여 19세기 말까지 지속된 근대 예술운동의 하나로, 흔히 인상파라고 한다. 인상주의는 미술에서 시작하여 음악, 문학 분야에까지 퍼져 나갔다.

인상파란 인상주의 화가들을 일컫는 명칭인데, 이들의 그림은 야외의 햇빛 아래의 음영을 화가의 순간적이고 주관적인 느낌, 즉 인상 그대로 그린 것이 특징이며 대표적인 화가로는 드가Edgar Degas, 모네Claude Monet, 르누아르Auguste Renoir, 그리고 초기의 세잔느Paul Cézanne를 꼽을 수 있다.

인상주의라는 말은 한 비평가가 전시회에서 모네의 〈인상, 해돋이〉라는 그림을 보고 인상주의라고 한 것이 계기가 되어 그대로 명칭으로 굳어진 것이다.

인상주의 그림의 색채는 아름답지만 강한 느낌이 아니고, 아련하게 그린 인물이나 풍경도 윤곽선이 없고 희미해서 초점이 빗나간 사진처럼 보이기

도 한다. 그렇기 때문에 처음에는 '무엇을 그렸는지 알 수 없고 그저 인상 뿐'이라는 부정적인 평가를 받기도 했다. 하지만 화가들 스스로가 [빛은 곧 색채]라며 그것을 인상주의라고 주장하면서 하나의 예술운동으로 자리잡게 되었다.

〈인상주의의 화가와 작품〉

화가	작품
모네 Claude Monet	인상, 해돋이 / 수련
르누아르 Auguste Renoir	물랭 드 라 갈레트 / 뱃놀이 점심
드가 Edgar Degas	무대 위의 무희 / 발레 수업
시슬레 Alfred Sisley	마를리 항의 홍수 / 눈 내린 루브시엔느
피사로 Camille Pissarro	붉은 지붕의 집 / 몽마르트르 거리

비평가들의 혹평에 대해 "죄송합니다. 앞으로는 정확한 그림을 그리도록 하겠습니다."라고 머리를 숙였다면 인상주의 회화는 태어나지 않았을 것이다. 결국 인상주의 화가들은 평론가보다는 일반인이 좋아하는 작품들을 남겼는데, 그것은 그들의 그림이 일단 보기에 아름다웠기 때문이다.

같은 시대에 시작된 사실주의 회화가 현실의 어두운 면을 고발하고자 했던 반면, 인상주의 회화들은 해돋이 풍경이며 연못의 꽃이나 대성당, 무도장

의 모습 등을 아름다운 색채로 밝게, 그리고 자유롭게 그려 냈다. 인상주의 화가들은 심지어 고전주의 이래의 원근법도 포기했다.

인상주의의 작품들은 주제에 집착하지 않으며 무상하고 여리고, 애달프고, 센티멘털한 느낌을 자아낸다. 눈에 보이는 그대로가 아니고 화가에게 느껴진 인상을 그림으로 표현했다는 점에서는 틀림없이 혁명적이었으며 이후 미술에 큰 영향을 주게 된다.

음악에도 [인상주의]가 있다. 19세기 말부터 1920년 전후까지 프랑스 음악의 주류를 이룬 드뷔시Achille Claude Debussy, 라벨Maurice Joseph Ravel 등이 인상주의 작곡가들이다. 이들은 회화의 인상주의와 거의 동시대의 사람들이지만 인상주의 회화나 화가들과 직접적인 관련은 없다.

인상주의 화가들이 새로운 색감을 발견할 무렵 작곡가들도 새로운 음색에 관심을 갖고 그것을 써서 곡을 만들기 시작했다. 그것은 음악이란 '듣기 좋은 소리', 즉 화음으로 이루어진 것이어야 한다고 생각했던 사람들이 귀에 거슬린다는 이유로 배척했던 음조였다.

인상주의 작곡가들은 그러한 새로운 음조를 써서 섬세하고도 절제된 표현, 색채적인 음의 효과, 모호한 분위기를 특징하는 새로운 음악을 만들어냈다. 인상주의 음악의 첫 작품은 드뷔시가 말라르메의 상징시에 붙여 작곡한 〈목신의 오후에의 전주곡〉이다.

포스트 인상주의 | 인상주의 이후
Post-Impressionism

어두워진 인상파……

☆ 로저 프라이|Roger Eliot Fry

[포스트 인상주의]를 우리말로 후기 인상주의, 후기 인상파라고 하는 경우가 있는데 이것은 오역이다. 인상주의 시대가 길어서 그것을 전기와 후기로 나누어 후기라고 하는 의미가 아니고 인상파 이후 시대를 말하는 것이므로 직역하면 [인상주의 후] 또는 [후 인상주의]가 된다.

이 단어를 처음으로 옮긴 일본의 번역자가 [후 인상주의]라고 했는데, 그 것을 편집자가 오해하여 후기 인상주의라고 고친 것이 그대로 책으로 나왔고 나중에 우리나라에도 그것이 전해져 후기 인상주의라는 말이 정착되었다는 설이 있다.

[포스트 인상주의]는 1890년에서 1905년 사이에 프랑스 미술을 지배했던 예술 사조를 일컫는다.

인상주의 작품들이 파스텔 톤의 옅은 색을 사용하며 부드럽고 아련한 느낌이라면 포스트 인상주의의 작품들은 원색 계통의 강렬한 색채를 써서 좀

더 짙은 느낌이랄까…….

인상주의 작가들은 [눈으로 본 인상]을 그렸지만 포스트 인상주의 작가들은 사물을 평면적으로 표현하는 등 눈에 보이는 대로만 그리지 않게 되었다.

한마디로 말해 인상주의의 작품이 [외부에서 화가의 내면으로 들어 온 인상:impression]을 그린 것이라면 포스트 인상주의의 작품은 [내면에서 외부를 향해 표출:expression]된 것이라 할 수 있다.

포스트 인상주의의 작가로는 고흐, 고갱, 세잔 등이 있는데, 이들의 작품은 모네나 르누아르의 작품과는 분명히 차이가 있다. 물론 포스트 인상주의의 작가들 중 세잔은 인상주의에 속하기도 하며 그룹으로 활동하지도 않았다.

포스트 인상주의는 인상주의와 다르긴 해도 인상주의 직후 세대의 예술 사조이기 때문에 인상주의의 영향을 받은 것이다.

문화, 예술의 역사는 이전 세대를 [비판적으로 계승하여 발전시켜 가는 것]이기 때문에 포스트 인상주의도 인상주의를 계승하여 비판하며 발전시킨 것이라 할 수 있다.

인상주의 작품들은 그림엽서로 실린 것이 많을 정도로 인기가 있어 어찌 보면 가벼운 작품처럼 보일 수 있으나 앞에 서술한 것과 같이 사실은 혁명적인 발상을 근거로 한 것이었다. 그 혁명 정신을 새로이 과격하게 한 것이

포스트 인상주의로, 20세기에 들어서면서 한층 과격해져서 포비슴, 큐비즘, 표현주의로 나타나는 예술 혁명으로의 중개 역할을 했다.

〈인상주의와 인상주의 전, 후〉

상징주의 ······⟩	인상주의 ······⟩	포스트 인상주의
인간의 내면을 그림	자유롭고 밝은 느낌	보이는 것을 그림
환상적 공상적	신선한 색 배합	대담한 색 사용
다채로운 색채	파스텔 톤의 색조	원색 계통
신화, 환영, 꿈	꽃, 무도장	다양한 사물과 정경
모로, 루동	르누아르	고흐, 고갱

포비슴, 큐비즘, 표현주의, 프리미티비즘에 영향을 줌

프리미티비즘 | 원시주의
Primitivism

문명의 해악을 입은 선진국이 잊은 것

☆ 폴리크로미 Polychromy

프리미티브primitive는 정보 처리의 세계에서는 기본적인 구성 요소를 뜻하는 말이지만 본래는 [원시적, 야생적 또는 미발달]이라는 의미.
예술 개념어로는 서양 문명 이외, 즉 아시아나 아프리카 등의 예술을 지향하는 경우와 르네상스 이전의 것을 지향하는 경우를 말하는데 대체로 전자를 뜻하는 경우가 많다.

'서양 문명은 우수하고 훌륭한 문명이다'라는 것을 대전제로 하면서, 그러나 아시아나 아프리카의 원시적인 문명에도 훌륭한 것이 있다고 하여 그 영향을 받은 작가나 작품의 경향을 [프리미티비즘]이라고 한다. 그것은 '문명에 의해 해악을 입은 선진국이 잊어버린 무언가가 있다'는 생각에서 출발한 것이다.
인상주의나 포스트 인상주의는 일본의 풍속화인 우끼요에浮世絵의 영향을 받아 그것을 [자포니즘Japonism]이라고 한다. 자포니즘은 '서양인이 영향을

받은 일본의 예술'을 의미하는 것으로, 이것도 프리미티비즘의 하나라고 할 수 있다. 서양의 입장에서 보았을 때 일본은 '원시적이고 야만스럽고 발달이 덜 되었지만 뜻밖에 괜찮은 것도 있네.' 하는 정도의 느낌.

〈프리미티비즘〉

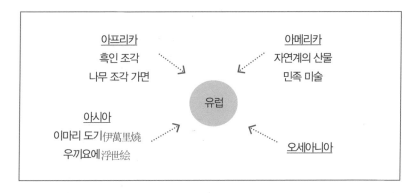

자포니즘전展을 개최하는 일본 사람들은 이렇게라도 인정받은 것을 기뻐하지만 자포니즘은 사실 일본에 대해 '너희들은 원시적이다'라고 말하는 것과 다를 게 없다.

일본 이외에 서양인들에게 영향을 준 것은 미크로네시아(남태평양제도)의 미술, 아프리카의 조각이나 아메리카, 오세아니아의 원시 민족 미술 등이다.

그러나 20세기 후반에 이르러 서양 문명만이 발전된 것이며 다른 것은 미개하고 원시적이라는 생각 자체가 부정되었다.

음악의 경우에는 프리미티비즘이라는 말보다는 [원시주의]라는 말이 주로 쓰이는데, 20세기 초반에 러시아의 작곡가 스트라빈스키의 작품을 원시주의 음악으로 본다. 〈봄의 제전〉 등이 대표적인 곡으로, 강렬한 리듬 때문에 확실히 원시적인 느낌을 주는데 기존 음악계의 입장에서 볼 때 그것은 새롭고 혁명적인 것이었다. 주기적인 리듬 구조를 갖고 있던 이전의 서양 음악과 달리 불규칙한 리듬, 다음에 무엇이 이어질지 예측할 수 없는 전개 등을 특징으로 하는 원시주의 음악은 이후의 현대 음악으로 직결된다.

분리|파 | 분리하다
Sezession

세기말 빈Vienna의 세대 간 투쟁

☆ 유겐트슈틸Jugendstil

흔히 [빈Vienna분리파]로 불리는 [분리파]는 19세기 말의 오스트리아 빈을 중심으로 예술 운동을 주도한 사람들을 일컫는다.

상징주의나 사실주의 같은 예술 운동은 각각 예술의 본질을 그 호칭으로 했기 때문에 분리파도 '분리해서 표현하는 예술'이라고 생각하면 큰 오산. 분리파는 오스트리아와 독일의 몇몇 화가들이 고지식한 미술 아카데미로부터 이탈하여 새로운 예술 운동을 시작하기 위해 결성한 전시展示 동인 집단으로, 문자 그대로 분리된 일파, 즉 파벌의 명칭이다.

19세기 말의 빈에는 [쿤스트하우스Kunsthaus_빈 미술가협회]라는 단체가 있었는데, 대다수의 단체들이 흔히 그러하듯 쿤스트하우스 또한 보수적이고 폐쇄적인 스타일로 운영되고 있었다. 그러자 젊은 클림트Gustav Klimt를 비롯한 몇몇 화가들이 이 단체의 보수성에 반발하여 탈퇴했다.

클림트를 비롯한 이 화가들은 권위적이고 판에 박힌 틀을 깨고 예술과 삶의 상호작용을 통해 인간의 내면에 다가가고자 하는 공통된 신념을 갖고 있었다.

결국 이들은 1897년에 [빈 분리파]라는 단체를 만들어 클림트를 초대 회장으로 추대하고 독자적으로 전람회를 개최했다. 그리고 자신들의 전시관을 지어 분리파 회관이라 이름 짓고 월간지《성스러운 봄Ver Sacrum》을 창간했다. 에곤 실레Egon Schiele, 코코슈카Oskar Kokoschka, 올브리히Joseph Maria Olbrich, 오토 바그너Otto Wagner 등 당대 오스트리아를 선도한 화가, 디자이너, 건축가들이 빈 분리파에 참여했다.

그러나 최초의 분리파는 이들이 아니고 1892년 독일에서 폰 슈툭Franz von Stuck, 트뤼브너Wilhelm Trübner, 우데Fritz von Uhde가 주도한 [뮌헨 분리파]였기 때문에 클림트가 이끈 분리파 그룹은 [빈 분리파]로 불린다. 또한 베를린에서도 같은 움직임이 있어 독일어권의 대도시에서는 각각의 분리파가 만들어졌다.

분리파에 참가한 예술가들은 제각기 작풍이나 특징이 다르기 때문에 통일된 양식이 있는 것이 아니고 [과거의 양식에 흡수되지 않는다]는 것이 유일한 공통점이라 할 수 있다.

분리되었다는 것은 그 모체가 되는 단체가 있었다는 것이므로 분리파 운동은 권위주의에 빠져 보수화된 나이 든 예술가들에 대한 세대 간 투쟁이기도 했다.

분리파는 회화뿐만 아니라 조각이나 공예 디자인 그리고 건축 등을 포함한 종합적인 예술 운동이었다.

세기말 예술 | 19세기 말의 예술
Art of the Late 19th Century

아무러면 어때?

☆ 에른스트 마흐 Ernst Mach
호프만슈탈 Hugo von Hofmannsthal

세기말이란 백 년에 한 번 오는 것이지만 일반적으로 [세기말 예술]이라 할 때는 [19세기 말의 예술]을 뜻한다.

유럽에서는 19세기의 끝자락에 이르러 여러 가지 새로운 예술 운동이 일어 났는데 세기말 예술이란 그것들을 총칭한 것 일뿐 이렇다 할 통일된 양식 이 있는 것은 아니다.

다만 세기말 예술로 분류되는 작품들은 시대적으로 공통된 분위기를 갖고 있다고 할 수 있다.

19세기 말의 특징적인 시대 분위기란 [퇴폐, 신비, 환상] 같은 단어들과 연관된 것으로, 한마디로 말해 미래지향적인 것이 아니다. 공부나 일을 열 심히 하며 미래를 위해 분발하는 그런 분위기가 아니고 어쩐지 염세적으로 '아무러면 어때, 알 게 뭐야.' 하는 분위기……

무엇보다 세기 말이므로 [끝난다]는 느낌이 흐른다.

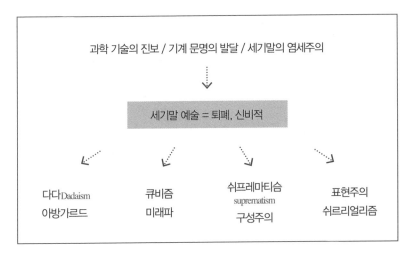

〈세기말 예술〉

과학 기술의 진보 / 기계 문명의 발달 / 세기말의 염세주의

세기말 예술 = 퇴폐, 신비적

다다Dadaism
아방가르드

큐비즘
미래파

쉬프레마티슴
suprematism
구성주의

표현주의
쉬르리얼리즘

세기말 예술의 특징의 배경이 된 것은 과학 기술의 진보이다. 일단은 그 진보의 속도에 따라가지 못 하는 사람이 많았을 뿐더러 과학 기술 숭배에 대한 반동으로 환상적인 것, 신비적인 것이 붐을 일으킨 것이다.

일본에서는 백 년 후인 20세기 말, 1990년 전후의 버블 경제 시대에 19세기 말과 같은 예술이 붐을 일으켰다. 이것은 '시대 변화의 스피드에 회의를 느껴 과학 만능, 정보화 사회, 더욱이 경제 우선 사상에 대한 저항에서 세기말 예술이 재평가된 것이다' 또는 '버블로 부풀려진 일본 사회가 퇴폐를 상품화하여 소비했다'는 등으로 해석되고 있다.

세기말을 지나 이윽고 19세기가 막을 내리지만 세계는 끝나지 않고 새로운 세기인 20세기가 도래한다. 그와 동시에 모던 아트의 시대가 되면서 예술은 대전환을 맞이하는데, 세기말 예술은 그 밑바탕을 만들었다고도 할 수 있다.

포비슴 | 야수 같은
Fauvism

우리는 야수다!

☆ 모로Gustave Moreau, 루이 보크셀Louis Vauxcelles

포브fauve는 '야수'를 뜻하므로 포비슴은 [야수파]라고도 한다.

이것도 처음에는 모멸적 호칭으로, 1905년 파리에서 개최된 전시회에 출품된 마르케Albert Marquet의 조각상을 본 한 비평가가 "흡사 야수(포브)의 우리에 갇힌 도나텔로Donatello를 보는 것 같다."고 비판한 것에서 유래된 것이다.

그 비평가는 혹평하고자 [야수]라는 표현을 쓴 것인데 그것에 대해 전시회에 참여한 화가들은 "야수? 그거 괜찮네. 우리들은 야수 맞다."라고 진지하게 받아들였다.

그 전시회는 살롱 도톤Salon d'Automne 전展. 이 전시회는 보수적이고 권위적인 왕립 미술 아카데미Académie Royale des Beaux-Arts가 주관하는 전시회에 맞서 열린 것이었다. 전시회 출품 작가들 대다수가 반체제적인 사람들이었기 때문에 그들은 야수로 폄하된 것을 오히려 훈장처럼 여겼다.

포비슴 운동의 중심인물은 마티스Henri Matisse, 드랭Andrè Derain 등이다. 기존의 시각에서 '야수'라고 부를 정도였기 때문에 포비슴의 작품들은 일단은 과격하다. 원색을 충분히 사용한 강렬한 색채, 대담하고 단순한 구도……. 포비슴 작가들은 원근법도 무시했다.

그때까지 미술계를 지배하던 통념적 관점은 하늘은 석양을 제외하고는 푸른색, 수목은 녹색, 사람의 피부는 살색이라는 것을 대전제로 하는 것이었다. 그런데 포비슴의 작가들은 자신들이 느낀 그대로 핑크색 하늘, 오렌지색 나무, 녹색 피부의 그림을 그린 것이다.

이들을 통해 '빨간 것을 빨갛게 그리지 않아도 된다'고 하는 [색채 상식의 파괴]가 이루어졌다. 가까이 있는 것은 크게, 멀리 있는 것은 작게, 라는 원근법의 원칙도 뛰어넘어 얼리 있는 것이라도 크게 그리고 싶으면 크게 그렸다.

포비슴의 작품들은 유치원에 다니는 우리 집 다섯 살짜리가 그린 것이라고 내놓아도 전혀 이상하지 않을 그런 그림들이다. 그러나 어른이 그런 그림을 심각하게, [이게 바로 새로운 예술]이라는 굳은 신념을 갖고 그렸고 게다가 권위적인 비평가들로부터 멋지게 비판당했기 때문에 결과적으로 새로운 예술이 되었다.

아방가르드 | 전위 부대
Avant-garde

예술 개혁을 이끈 전투적인 사람들……

☆ 트랜스아방가르드Transavantgarde

프랑스어의 군사 용어로 '전위 부대'를 뜻하는 아방가르드는 19세기 말부터 [최첨단의 예술]을 뜻하는 말이 되었다. 그러므로 일단은 최신의 예술이라면 무엇이든 아방가르드라고 해도 되지만 지금은 이것이 역사적인 단어가 되어 버렸기 때문에 20세기 초반의 진취적이고 전위적인 예술 운동을 가리킬 때 쓰이고 있다.

[아방가르드]의 작가들은 예술에 대한 기존의 가치관을 부정하고 새로운 스타일의 예술 개념을 추구했다.
무엇보다 그들은 이미 확립되어 있는 권위에 대해 부정적이며 반反 아카데미즘적 입장을 취했다. 그러므로 반反권위적이며 반체제적인 뉘앙스가 강한 예술 전반을 일컬어 아방가르드라고 하는 경우도 있다.
한마디로 [아방가르드]란 20세기 초에 프랑스와 독일, 러시아, 스위스, 이탈리아 등의 유럽 국가와 미국 등에서 일어난 예술 운동을 통틀어 일컫는

표현으로, 우리말로는 [전위예술]이라고 한다.

시인 마리네티Filippo Tomaso Marinetti가 주도한 이탈리아의 미래파운동 futurism, 스위스 취리히에서 일어난 다다이즘dadaism, 러시아 아방가르드가 모두 이 운동의 하나인데 그중에서도 러시아의 아방가르드가 유명하여 아 방가르드를 이야기할 때 [러시아 아방가르드]라고 하기도 한다.

아방가르드라는 말이 예술 개념어가 될 즈음 마침 러시아에서는 1918년에 혁명이 일어났기 때문에 러시아 아방가르드는 이 혁명에 연동되었다. 이후 소비에트 정권은 예술가를 탄압하고 통제하지만 적어도 혁명기 동안 에는 정치 사회의 혁명과 예술의 혁명 등이 동시에 진행되었다. 그러나 혁 명이 끝나 공산당 정권이 강력한 힘을 갖게 되자 예술가들에 대한 통제가 시작되었기 때문에 아방가르드는 차츰 사그라들었고 그와 함께 예술과 정 치의 밀월도 끝나 버렸다.

아방가르드란 하나의 양식이라기보다 각기 다른 장르에서 다른 형태 로 나타난 새로운 예술 운동을 지칭하는 일반명사라고 할 수 있다. 이것은 예술의 혁명이기도 했기 때문에 추상 회화도 일종의 아방가 르드이고 큐비즘과 다다, 구성주의도 이에 포함된다.

하지만 현대 미술의 출발점이 된 아방가르드 또한 20세기 후반에 이르러 더욱 새로운 것들이 나타남에 따라 결국 낡은 것이 되고 만다.

〈러시아 아방가르드〉

미술	칸딘스키 Wassily Kandinsky 〈즉흥26 Improvisation 26〉 말레비치 Kazimir Malevich 〈검은 사각형〉〈절대주의 구성〉 리시츠키 El Lissitzky 〈프라운 Proun〉
건축	타틀린 Vladimir Tatlin 〈제3 인터내셔널 기념탑〉
영화	예이젠시테인 Sergei Eizenshtein 〈전함 포템킨〉
연극	메이예르홀트 Vseol'd Meierkhol'd 〈미스테리아 부흐〉

구성주의 | 구성하다
Constructivism

소재의 구성이 작품이다……

☆ 로드첸코Alexander Rodchenko, 엘 리시츠키El Lissitzky

[구성주의]라는 말은 정치학이나 교육학에서도 전문 용어로 쓰이지만 미술 용어로는 1917년 러시아 혁명 전후의 러시아의 예술 운동을 말한다.

구성주의는 러시아 아방가르드에 속하는 것으로, 러시아의 화가이며 조각가, 건축가로 다방면의 시각 예술 분야에서 활동한 타틀린Vladimir Tatlin이 자신의 작품을 [구성]이라고 부른데서 시작되었다. 그렇기 때문에 구성주의를 [러시아 구성주의]라고 부르기도 한다. 구성주의는 회화뿐 아니라 조각, 건축, 사진 등 다방면에 걸친 예술 운동이다.

[구성주의]라는 말 속에는 미술이란 원래 어떤 사물이 있어 그것을 그리는 것이 아니고 아무 것도 없는 상태에서 창작해 가는 것이며 따라서 '미술 작품은 소재를 구성함으로써 완성 된다'는 의미가 함축되어 있다.

구성주의의 출발점이 된 타틀린의 작품은 철판이나 목재를 사용한 부조浮彫로, 우선 그 재질로 봐서 종래의 미술개념을 깨부순 혁명적인 것이었다.

러시아 구성주의는 큐비즘과 쉬프레마티슴Suprematism의 영향을 받았으며 시기적으로 사회주의 혁명의 와중이었던지라 정치적인 운동과도 연계되어 있다.

구성주의 작가들은 종래의 예술을 '부르주아를 위한 것'이라며 전면적으로 부정했다. 기하학적인 선이나 정방형, 원 등이 도안화된 혁명운동의 포스터도 예술작품이 되었다. 실제로 그 포스터들은 지금 보아도 매우 멋진 것이 많다.

조각이라고 불리던 입체예술 또한 철이나 유리 같은 공업적 소재로 만들어졌고, 인물이나 구체적인 사물을 재현하기보다는 추상적인 이미지를 창조하는 쪽으로 변화했다.

그러나 이 혁명적인 예술은 레닌이 세상을 떠난 뒤 러시아의 혁명 정권이 스탈린 정권으로 바뀌면서 보수화되어 '추상 예술은 부르주아적이다'라는 이유로 탄압받기 시작했다. 결과적으로 예술가들은 나라 밖에서 활약하게 되었고, 그 덕분에 구성주의는 러시아를 벗어나 전 세계로 확산되었다. 하지만 막상 구성주의의 산실인 러시아에서는 사회주의 리얼리즘이 국가 정책으로 자리잡으며 구성주의 예술은 말살되었다.

쉬프레마티슴 | 절대주의

Suprematism

귀착점歸着点, 회화 예술의 막다른 길······

☆ 마야코프스키Vladimir Mayakovskii 「비대상의 세계Die Gegen Stadslose Welt」

[지고의, 궁극의]를 뜻하는 [Supreme]을 어원으로 하는 쉬프레마티슴은 큐비즘에서 출발하여 '절대적으로 순수한 기하학적 이미지'를 추구하는, 회화의 지고지상주의라 할 수 있다. 구체적인 대상을 재현하는 것을 거부하고 순수한 감각만이 지고지상, 즉 절대적인 것이라 주장하는 것이다.

이와 같은 주장은 1913년 말레비치Kazimir Malevich가 흰 바탕에 검은 정사각형 두 개 만을 그린 그림을 전시한 데서 비롯되었다.

[쉬프레마티슴]의 회화는 구상적 이미지 재현의 흔적을 모두 제거하고 그 대신 오직 한 가지 색만을 사용한 배경 위에 원이나 사각형, 십자 모양 등의 기하학적 형태만을 남겨두는 것이 특징이다. 그렇다고 그 원이나 사각형 등이 무언가를 상징하는 것도 아니고, 화가의 인상이나 느낌을 그린 것도 아니니 아무튼 궁극의 회화라 할 수 있다. 러시아 아방가르드의 예술가 말레비치가 도달한 곳이 바로 이 지점이었던 것이다.

이쯤에 이르면, 회화의 역사는 종언을 맞이했다고 해도 좋을 것이다.

말레비치도 처음에는 포스트 인상주의 계열의 구상적인 그림을 그렸지만 차츰 미래파와 큐비즘의 영향을 받게 된다. 그리하여 결국은 회화나 조각 작품이 시각적 즐거움을 주는 이미지가 아닌 철학적 사유의 대상이어야 한다는 결론에 이르러 [절대적인 추상]을 목표로 마치 기호와도 같은 것을 그리게 된 것이다.

말레비치의 쉬프레마티슴 작품들을 굳이 정의하자면 '아무것도 아닌 것'을 어떻게 표현할까 하는 사고의 실험 같은 것일지도 모른다. 그것이 후대의 작가들에게 영감과 영향을 주어 20세기 후반이 되면 미니멀리즘을 거쳐 예술은 점점 혼돈에 빠지게 된다.

클래식, 괜찮지?

오페라 | 가극
Opera

뮤지컬의 선조?

☆ 아리아aria / 레치타티보recitativo
벨칸토bel canto

[오페라]라는 말은 원래 작업, 작품 등을 뜻하는 라틴어 오푸스opus에서
유래된 것으로, 원래는 Opera Musicale (=음악적 작품)으로 불렸던 것이 생
략되어 오페라로 불리게 된 것이다. 뮤지컬도 원래는 뮤지컬 파스Musical
farce가 생략된 말이니 이 점에서도 오페라와 뮤지컬은 닮았다 할 수 있다.

[오페라]는 한마디로 [음악을 중심으로 한 종합무대예술]이다. 음악적 요소
는 물론, 문학, 연극, 무대장치며 의상 등의 미술적 요소, 때로는 무용까지
곁들여지는 공연 예술이기 때문이다.

대사를 '말하는' 게 아니라 '노래하는' 연극, 피트pit라 불리는 무대 밑의 오
케스트라까지 합해 매력적인 예술이기도 하지만 자칫 작품으로서의 통일
성을 잃게 되기 쉽다. 특히 음악적 요소와 극적인 요소를 어떻게 조화시키
는가 하는 것이 오페라 제작의 관건이다.

오페라도 르네상스가 탄생시킨 것 중의 하나다. 고대 그리스의 연극을 부
활시키고자 해서 태어난 것이 오페라이다. 그러므로 오페라는 16세기 말에

이탈리아의 피렌체에서 만들어져 유럽 각지로 퍼져 나간 음악극의 유형을 말하며 그 이전의 종교적 음악극은 오페라가 아니다.

최초의 오페라 작품은 피렌체의 작곡가 야코포 페리Jacopo Peri가 곡을 쓰고 시인인 리누치니Ottavio Rinuccini가 시를 붙여서 만든 〈다프네Dafne〉였다. 이 작품은 1597년에 피렌체의 코르시 궁전에서 초연되었는데, 관객들은 고대 그리스 연극이 되살아난 듯한 감흥을 맛보았다 한다.

초기의 오페라는 노래한다기보다는 줄거리를 붙여 대사로 읊는 것이었다. 그것이 점점 노래도 복잡하게 되고 반주도 복잡해지더니 이윽고 오페라를 반주했던 오케스트라가 독립하여 노래 없이 악기만으로 연주하는 각종 기악곡과 교향곡symphony 등으로 발전했다. 그러므로 오페라는 어찌 보면 클래식 음악의 모체라 할 수 있다.

유럽에서는 [오페라]가 상연되는 음악극뿐 아니라 그것을 상연하는 극장을 의미할 때도 있는데, 우리말로는 [가극장] 또는 [오페라좌座] 라고 한다. 오페라는 노래로 스토리를 표현하는 일종의 연극이긴 하지만 스토리의 줄거리는 지극히 단순하고 무엇이 재미있는지 알 수 없는 작품이 많기 마련이다. 그런 진부한 스토리를 얼마나 과장되게 고조시켜 감동을 주는가가 오페라 상연의 능력과 수완을 보여주는 관건일 것이다.

심포니 | 교향곡
Symphony

클래식, 하면 누구나 떠올리는 오케스트라. 그 오케스트라가 연주하는 곡이 [심포니]이다. 심포니는 '다양한 음이 함께 울린다'는 뜻의 그리스어에서 유래된 이탈리아어 [신포니아Synfonia]에서 파생된 개념어이다. 독일어로도 발음이 비슷해서 이것을 [교향곡]이라고 옮긴 것은 독일에 유학했던 일본 메이지 시대의 문호 모리 오가이森鷗外이다.

교향곡은 일단 '오케스트라에서 연주되는 4악장 형식의 대규모 악곡'이라고 정의할 수 있다. 오케스트라는 바이올린이나 첼로 등의 현악기와 트럼펫 등의 금관악기, 플루트 등의 목관악기, 그리고 타악기로 구성된다. 우리말로는 관현악단이라고 하며 〈운명〉, 〈황제〉, 〈비창〉, 〈미완성〉 등 철학적이고 거창한 제목들은 대부분은 닉네임이고 제조번호처럼 붙이는 [교향곡 제3번] 같은 것이 정식 곡명이다.

교향곡은 [스토리]를 그린 음악이 아니기 때문에 노래는 없다. 그러나 인류 역사 최고의 교향곡으로 알려진 베토벤의 제9번 교향곡은 예외로, 노래가 붙어 있어 〈합창〉이라는 부제가 붙었다.

〈유명한 교향곡〉

모차르트 Wolfgang Amadeus Mozart	〈프라하 Symphony No.38 in D major, K.504, Prague 〉 〈린츠 Symphony No.36 in C major K.425, Linz 〉 〈교향곡 40번 Symphony No.40 in G minor K.550 〉 〈주피터 Symphony No.41 in C major, K.551, Jupiter 〉
베토벤 Ludwig van Beethoven	〈영웅 Symphony No.3 E-flat major Op.55, Eroica 〉 〈운명 Symphony No.5 in C minor Op.67, Schicksal 〉 〈전원 Symphony No.6 in F major, Op.68, Pastoral 〉 〈교향곡 7번 Symphony No.7 in A major, Op.92 〉 〈합창 Symphony No.9 in D minor, Op.125, Choral 〉
슈베르트 Franz Peter Schubert	〈미완성 Symphony No.8, Unfinished 〉 〈그레이트 Symphony No.9 D.944, The Great 〉
차이콥스키 Pyotr Tchaikovsky	〈교향곡 4번 Symphony No.4 in F minor, Op.36 〉 〈교향곡 5번 Symphony No.5 in E minor Op.64 〉 〈비창 Symphony No.6 in B minor Op.74, Pathetique 〉
브람스 Johannes Brahms	〈교향곡 1번 Symphony No.1 in C minor Op.68 〉 〈교향곡 2번 Symphony No.2 in D major Op.73 〉 〈교향곡 3번 Symphony No.3 in F major Op.90 〉 〈교향곡 4번 Symphony No.4 in E Minor, Op.98 〉

드보르자크 Antonín Dvořák	〈교향곡 8번 Symphony No.8 in G major Op.88〉 〈신세계 Symphony No.9 Op.95, From the New World〉
브루크너 Josef Anton Bruckner	〈교향곡 7번 Symphony No.7 in E major〉 〈교향곡 8번 Symphony No.8 in C minor〉 〈교향곡 9번 Symphony No.9 in D minor〉
말러 Gustav Mahler	〈교향곡 4번 Symphony No.4 in G major〉 〈교향곡 5번 Symphony No.5 in C sharp minor〉 〈교향곡 10번 Symphony No.10 in F sharp major, Unfinished〉

교향곡이라는 음악 형식이 탄생한 것은 18세기 후반 프랑스 대혁명 조금 전 고전주의 음악의 시기였다. 이 시기는 근대국가가 생겨나기 시작한 때였고 더욱이 19세기가 되면서 산업 혁명이 발전하여 대공장과 대기업이 탄생했다. 우연의 일치인지 무슨 연관이 있는 건지 몰라도 산업의 규모가 커지는 시기와 맞물려 하이든 시대에는 십여 명이 연주하던 심포니는 20세기 초 말러 시대에는 백 명 이상이 연주하는 거대한 규모의 음악이 되었다.

교향시 | 표제음악
Symphonic Poem

오케스트라의 음률로 짓는 시 또는 연극······

☆ F. 리스트 〈타소 서곡Tasso, Lamento e trionfo〉

[교향시]는 노래, 즉 언어를 사용하지 않고 오직 오케스트라의 음률만으로 스토리나 정경情景을 그려 내는 음악의 형식을 말한다. 이와 같은 음악 형식은 19세기 중엽에 헝가리의 작곡가 리스트Franz Liszt가 만들어낸 것으로, 낭만주의Romanticism의 특징이 살아 있다고 할 수 있다.

명칭이 교향[시]이기 때문에 당연히 노래가 들어 있을 것이라 생각한다면 오산, 교향시에는 노래가 없다.

하지만 교향곡Symphony의 경우에는 베토벤의 제9번 교향곡 〈합창〉이나 말러의 교향곡 〈부활〉과 같이 부분적으로 노래가 들어 있는 것들이 있다. 교향곡은 기본적으로 스토리나 정경을 묘사하기보다, 회화로 말하자면 추상회화와 같은 것이다. 물론 그 중에는 정경이나 스토리를 담은 작품도 있지만 그런 것은 아주 예외적인 경우라 할 것이다.

반면에 교향시는 음률이 그려 내는 스토리나 장면이나 정경이 있기 때문에

반드시 표제가 붙는다. 예를 들어 스메타나Bedřich Smetana의 〈나의 조국〉은 작곡가의 고향인 체코의 보헤미아 지방의 역사를 음률을 통해 이야기한 것이다.

교향곡과 교향시의 또 하나의 큰 차이는 교향시는 교향곡과 달리 곡 전체가 오직 하나의 악장으로 이루어져 있다는 점이다. 그러므로 '한 예술가의 생애의 에피소드'라는 부제가 붙은 베를리오즈의 〈환상교향곡〉은 내용은 충분히 교향시적인 작품이지만 5개의 악장으로 이루어져 있어 교향시로는 분류하지 않는다.

교향시를 많이 작곡한 음악가로는 리하르트 슈트라우스Richard Strauss, 시벨리우스Jean Sibelius, 드뷔시Claude Achille Debussy, 무소로그스키Modest Mussorgsky 등이 있다.
리하르트 슈트라우스의 교향시 〈영웅의 생애Ein Heldenleben〉〈차라투스트라는 이렇게 말했다Also sprach Zarathustra〉, 시벨리우스의 〈핀란디아Finlandia Op. 26〉, 드뷔시의 〈목신의 오후에의 전주곡Prélude à l'après-midi d'un faune〉, 무소로그스키의 〈민둥산에서의 하룻밤Night on Bald Mountain〉 등은 교향시의 명곡으로 꼽히는 작품들이다.

신동 | 음악의 어린 천재
Prodigy

굴종의 삶을 거부한 천재, 모차르트!

☆ 하이든Franz Joseph Haydn
모차르테움Mozarteum

[다섯 살에 신동, 열 살에 천재, 스물이 지나면 그저 보통 사람]이라는 말이 있다. 영화나 TV 드라마에서 명연기를 펼치던 아역 배우가 어른이 되면 뜨지 못하는 경우도 많다.

음악의 역사에 남은 대작곡가나 연주가는 대부분 약력을 보면 '어릴 때부터 재능을 발휘하여' 라고 시작되는 신동 타입들이다.

그 전형적인 예가 모차르트. 서른다섯 살에 세상을 떠나 버렸지만 그는 얼마 안 되는 삶의 기간 동안 방대한 수의 명곡을 남겼다. 전해 오는 이야기에 의하면 네 살 때 피아노를 치고 다섯 살 때 작곡을 했다고 한다.

도대체 어떻게 유아가 피아노를 치고 작곡을 했느냐 하면 아버지가 오스트리아의 잘츠부르크라는 도시의 궁정악단에 근무하는 음악가였기 때문. 아버지가 누나에게 피아노를 가르치고 있으면 옆에서 듣고 있던 모차르트가 어느새 곡조를 다 외워 버렸다고 한다.

〈모차르트의 일생〉

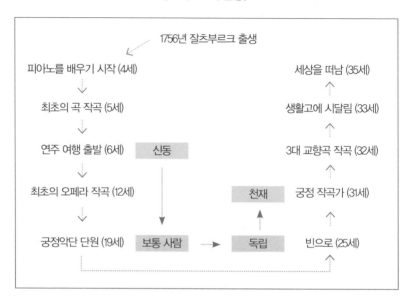

모차르트가 만약 빵집 아이로 태어났다면 네 살에 피아노를 치는 상황 자체가 없었을 것이다. 음악가의 아들로 태어나 음악이 있는 환경에서 자랐기 때문에 모차르트의 재능이 꽃을 피웠다고 할 수도 있다.

그러나 여기까지는 다른 음악가 집안의 아이들에게도 있을 수 있는 일이다. 모차르트가 신동이 된 것은 아들의 재능을 알아본 아버지가 '이 아이는 신동이다'라고 선전하며 유럽 각지로 연주여행을 다녔기 때문이다. 아버지가 흥행사 역할을 한 것이다. [신동]이라는 캐치프레이즈 아래 모차르트는 유명해졌다.

그러나 더 이상 신동이 아닌 연령이 되자 흥행이 안 되어 열다섯 살 무렵에

는 불우한 시기를 보냈다. 아버지와 같이 궁정악단에서 근무하며 만들고 싶지 않은 곡을 만들며 연주하는 삶을 살게 된 것이다.

모차르트가 거기 머물렀다면 [보통 사람]의 삶을 살고 말았을 것이다.
하지만 그는 스물다섯 살 되던 해에 궁정악단을 고의로 해고당하고 프리랜서 음악가가 되었다.
그때까지만 해도 음악가가 소속 없이 홀로 일한다는 것은 엄청난 모험이었다. 그리고 그것은 아버지와의 결별, 아버지로부터의 독립이기도 했다. 과감한 모험과 그에 따르는 역경을 극복하며 결국 신동은 천재가 된 것이다.
신동이 거장이 될 때까지의 길은 멀고도 멀다.
그것은 [부모로부터 독립]이, 그리고 [굴종을 거부할 용기]가 필요한 일이다.

악성 | 음악의 성인, 베토벤
Celebrated Musician

고집과 자존심, 그리고 내면으로의 침잠沈潛……

☆ 빈고전파Viennese classical School
하일리겐슈타트Heiligenstadt 「유서」

요즘에는 베토벤을 [악성樂聖 베토벤]이라 부르는 사람이 거의 없지만, 음악의 역사에 남은 위대한 작곡가들의 이름 앞에 각각 캐치카피catch copy를 붙이는 게 유행이던 때가 있었다.

바흐는 [음악의 아버지], 하이든은 [교향곡의 아버지], 모차르트는 [음악의 신동], 슈베르트는 [가곡의 왕], 쇼팽은 [피아노의 시인], 바그너는 [가극의 왕] 등등.

각각 재능을 발휘한 장르나 특성, 음악사에서의 위치에 따라 별명이랄까 칭호 같은 것을 붙인 것이다. 그중에서도 특별한 호칭을 가진 음악가는 [악성樂聖]으로 불리는 베토벤Ludwig van Beethoven이다.

하이든, 모차르트와 함께 빈고전파로 분류되는 베토벤의 음악은 고전음악에서 낭만음악으로 넘어가는 가교의 역할을 하고 있으면서 동시에 고전음악이며 낭만음악의 영역을 넘어 독특한 아름다움과 깊이를 갖고 있다. 그

것은 어쩌면 하이든이나 모차르트와 달리 연주 여행이나 사람들과의 교류를 피해 홀로 작곡에 몰두한 그의 성격에 기인하는 것일지도 모른다. 또한 음악가에게 치명적인 귓병을 앓았던 것도 그가 작곡한 곡들이 내면으로 침잠해 들어가 만나게 되는 독특한 아름다움을 띠게 된 원인이 되었다 할 수 있을 것이다.

베토벤은 고집스럽고 자존심 강한 예술가로 유명하다. 작곡에는 천재적이었지만 실제의 삶에서는 결코 유능한 사람이 아니었다. 수입이 없는 것도 아닌데 거지같은 행색에 집 안은 늘 지저분했다. 하나뿐인 소파에는 벗어던진 외투와 더러운 옷들이 막 널려 있었고 가구들에는 먼지가 쌓여 있었지만 그래도 그는 한 번도 삶의 방식을 바꾸거나 개선하려 하지 않았다.
추측만 난무할 뿐 누군지 정확히 알려지지 않은 한 여인을 사랑하긴 했지만 결혼도 하지 않았고, 친구도 없었고, 가난한 친척들에게 시달리며 외롭고 고달프게 살며 아름다운 곡들을 남긴 것이다.
베토벤의 주요 작품으로는 〈교향곡 제3번, 에로이카Eroica〉〈교향곡 제6번, 전원Pastoral〉〈피아노협주곡 제5번, 황제Emperor〉〈바이올린 소나타 제5번, 봄Spring〉〈바이올린 소나타 제9번, 크로이처Kreutzer〉〈피아노 소나타 제8번, 비창Pathétique〉〈피아노 소나타 제14번, 월광Moonlight〉〈피아노 소나타 제23번, 열정Appassionata〉 등이 있다

〈작곡가들의 닉네임〉

음악의 아버지	··············	바흐 Johann Sebastian Bach
음악의 어머니	··············	헨델 Georg Friedrich Händel
교향곡의 아버지	··············	하이든 Franz Joseph Haydn
음악의 신동	··············	모차르트 Wolfgang Amadeus Mozart
악성樂聖	··············	베토벤 Ludwig van Beethoven
피아노의 시인	··············	쇼팽 Frédéric François Chopin
피아노의 마술사	··············	리스트 Franz Liszt
가곡의 왕	··············	슈베르트 Franz Peter Schubert
가극의 왕	··············	바그너 Wilhelm Richard Wagner
왈츠의 왕	··············	요한 슈트라우스 2세 Johann Strauss
관현악의 마술사	··············	모리스 라벨 Maurice Joseph Ravel

테마와 모티브 | 주제와 동기
Theme & Motif

문득 떠오른 멜로디와 그 계기

☆ 리체르카레ricercare
푸가fugue

"오늘 회의의 주제는 원가 절감입니다."라든가 "이 영화의 테마는 서로를 이해하지 못하는 남자와 여자의 관계이다." 등 일반적으로 사용되는 [주제] 또는 [테마]라는 말. 이 말은 음악 용어로도 쓰이는데, 일반적인 경우와는 그 의미가 다르다.

음악에서 "이 곡의 테마는……"이라고 할 경우 '운명과의 싸움'이라든가 '자연의 아름다움과 위협'처럼 악곡이 표현하고자 하는 내용을 말하는 게 아니라 그 곡의 중심적인 멜로디를 가리킨다. 작품 전체를 아우르는 멜로디로서의 테마가 있어서 그것이 점점 변화해 나가는 것이다.

한마디로 말해 음악에서의 [테마theme]란 악곡의 중심을 이루는 리듬, 곡조, 화음으로 이루어진 단위체를 뜻한다. 테마는 일반적으로 악곡의 첫머리에 제시된다.

소나타 형식의 곡에는 일반적으로 두 개의 주제가 있는데, 각각 제1주제

와 제2주제 또는 주요 주제와 부 주제라고 한다. 이 두 개의 주제가 경쟁하 듯이 맞물리며 진행되는 것이다.

영화나 TV 드라마 음악의 경우에는 '사랑의 테마'라든가 주인공의 이름을 따서 '나디아의 테마' 같은 것들이 있는데 이것은 사랑의 장면이나 나디아 라는 캐릭터가 나오면 흐르는 멜로디를 말한다.

또한 영화나 드라마의 [테마 송]이라는 것을 우리말로 주제가라고 하는데 이것은 일본식 영어가 전해진 것이다.

테마 송이란 영화나 드라마, 애니메이션 등이 시작할 때 제작진과 출연자 의 이름이 자막으로 흐를 때 나오는 음악인데, 원래 [오프닝 테마]였던 것이 [테마 뮤직]이 되었다가 더 줄여서 노래가 있든 없든 그냥 [테마 송]이라 고 부르게 된 것이다.

테마보다 짧은 멜로디를 [모티브]라고 하며 우리말로는 [동기]라고 하는 데, '이 곡의 동기는'이라고 할 경우 '살인사건의 동기'의 '동기'와는 의미가 다르며 작곡가가 곡을 만든 계기 또는 이유를 뜻한다.

모티브를 바탕으로 테마가 만들어지고 그것이 하나의 곡으로 완성되어 가 는 것이 클래식 음악이 만들어지는 과정이다.

아리아 | 오페라 속의 노래
Aria

그냥 들려주고 싶은……

☆카바티나cavatina

베토벤 〈현악4중주 제13번 5악장 Beethoven, String Quartet No.13 in B flat major #5〉

오페라에서 반주에 맞춰 부르는 서정적인 가락의 독창곡을 [아리아Aria]라고 하는데, 이탈리아어로 [노래]라는 의미이다. 우리말로 영창詠唱이라고도 한다. 보통은 독창곡으로 되어 있지만 이중창으로 부르는 경우도 있다.

19세기 중반까지의 오페라는 한 곡씩의 노래가 독립되어서 하나가 끝나면 다음 노래로 넘어가는 형식의 구성으로 극이 진행되었기 때문에 하나의 오페라에는 몇 개의 노래가 있었다. 그 중에서도 서정적이고 멜로디가 확실한 독창곡을 아리아라고 하여 오페라와 독립시켜 콘서트에서 부를 때도 있다. 그러나 19세기 중반을 지나 리하르트 바그너 이후에는 처음부터 끝까지 작품 전체가 하나의 음악으로 이루어지기 때문에 아리아는 소멸되었다.

오페라 이외의 성악곡, 오라토리오, 칸타타 등의 노래도 아리아라고 부르기도 한다.

그런데 오페라의 아리아도 아닌 J. S. 바흐의 〈G선상의 아리아〉라는 곡은

대체 뭘까.

이것은 정확히는 〈관현악 모음곡 제3번의 제2악장〉을 19세기의 명名바이
올리니스트 빌헬미August Wilhelmj가 독주 바이올린의 G선용으로 편곡한 것
으로, 〈G선상의 아리아〉는 닉네임에 불과하다.

그런데 이곡은 노래도 아닌데 왜 아리아라고 하는 걸까.

바로크 시대에는 노래 없이 악기만으로 연주하는 기악곡이라 하더라도 선
율이 서정적이고 노래와 같은 것은 아리아라고 불렀기 때문이다.

왈츠 | 원무곡
Waltz

상류계급의 춤?

☆ 베버Carl Maria von Weber
〈무도에의 권유Aufforderung zum Tanz, Op.65〉

여러 가지 춤 가운데 상류계급의 사람들이 추는 것이 왈츠. 춤의 반주 음악 도 왈츠라고 한다. 음악의 [왈츠]는 우리말로 [원무곡]이라고 하는데, 왈츠 라는 이름은 '구르다, 돌다'를 뜻하는 독일어 발첸waltzen에서 유래된 것이다. 왈츠는 원칙적으로는 4분의 3박자의 곡으로 리듬과 선율이 격렬하지 않고 담담하게, 산뜻하게 흘러간다.

[왈츠]는 춤추기 위한 곡이지만 매년 정월 초하루 오스트리아 빈에서 개최 되는 빈 필하모니의 뉴이어 콘서트에서 왈츠가 연주된다.
원래는 춤을 위한 곡인데 감상하는 곡으로 변화해 가는 것은 재즈의 경우 도 마찬가지다. 재즈는 원래 댄스홀에서 연주되었지만 언젠가부터 음악 그 자체를 감상하는 쪽으로 바뀐 것이다. 탱고도 마찬가지.
세계 각지의 다양한 무용 음악 중에서 왈츠는 음악 예술로서 최고봉의 지위

〈유명한 왈츠 작품〉

요한 슈트라우스 2세	〈아름답고 푸른 다뉴브 강〉〈빈 숲속의 이야기〉
		〈봄의 소리〉〈황제 원무곡〉
쇼팽	〈화려한 왈츠〉〈강아지 왈츠〉
차이코프스키	〈꽃의 왈츠〉(〈호두까기 인형〉 중에서)
리스트	〈메피스토 왈츠〉
발트토이펠Emil Waldteufel	〈여학생〉〈스케이트 타는 사람들〉
라벨	〈우아하고 감상적인 왈츠〉〈라 발스〉
글린카Mikhail Glinka	〈환상적 왈츠〉
이바노비치Josif Ivanovici	〈다뉴브 강의 잔물결〉

를 차지했다 할 수 있다.

왈츠라는 춤은 원래 알프스 등의 독일 문화권 농촌 부락의 춤으로, 처음에는 제법 격렬한 것이었는데 그것이 대도시로 전해지면서 차츰 세련되어진 것이다.

그리고 그 후 합스부르크 제국의 왕후, 귀족들의 궁정에서도 왈츠를 추게 되면서 궁정문화의 꽃으로 받아들여져 세련의 극치에 이르게 된다.

유럽이 나폴레옹 때문에 혼란을 겪은 후 1814년에 오스트리아의 외무장관 메테르니히가 주관한 빈 회의Congress of Wien에서는 외교 무대에 왈츠가 등장했다. 메테르니히는 각국의 의견 대립 등으로 회의가 난관에 부딪치면

향연과 무도회를 베풀어 분위기를 바꾸곤 했다. 이 무도회에 왈츠가 등장했는데 결국 각국 대표들이 회의는 뒷전이고 춤과 사교에만 열중하는 결과를 가져왔다. 이 일은 [회의는 춤을 추지만 회의 진척은 없다]라는 비평을 받으며 영화로도 만들어졌다.

크고 작은 90개의 왕국과 53개 공국公國의 군주, 정치가들이 참가한 빈 회의에서 각국의 대표들이 춤을 춘 이후 빈 왈츠는 유럽의 귀족과 정치가들에게 알려지게 되어 상류계급의 고상한 문화로 자리잡게 된다.

왈츠는 오스트리아의 무곡 렌틀러Ländler에서 발전한 것으로, 렌틀러는 빈 왈츠에 비해 템포가 비교적 완만하며 오늘날 유행하는 왈츠는 대부분 렌틀러 계열의 춤곡이라 보면 된다.

랩소디 | 광시곡
Rhapsody

[랩소디Rhapsody]란 원래 서사시의 한 부분 또는 서사시적 부분의 연속을 뜻하는 그리스어에서 유래된 말이다. 대부분의 인문학 개념어들이 그러하듯 음악용어의 외래어들 또한 일본어 번역을 그대로 쓰는 것들이 많은데, 랩소디를 누가 [광시곡狂詩曲]으로 옮겼는지 모르나 참으로 잘 붙인 이름인 것 같다.

타이틀에 [광시곡]이라는 명칭이 붙는 곡으로 유명한 것은 리스트의 〈헝가리 광시곡〉과 〈스페인 광시곡〉, 드보르자크의 〈슬라브 광시곡(= 슬라브 춤곡)〉, 라벨의 〈스페인 광시곡〉, 라흐마니노프의 〈파가니니 주제에 의한 광시곡〉 등이 있다.

랩소디는 이처럼 국가나 지역의 이름을 따서 제목을 붙인 곡이 많은데, 크게 보아 [자유분방한 형식]과 [민족적 또는 서사적 내용의 표현]이라는 두

가지의 특징을 갖고 있다. 서사적이고 민족적인 색채를 띠는 랩소디의 특징이 가장 잘 살아 있는 작품으로는 리스트의 〈헝가리 광시곡〉을 꼽을 수 있다.

광시곡의 [광狂]은 아마도 [자유분방한 형식]을 의미하며 [시詩]가 [서사적인 내용]을 의미한다고 보면 될 것이다. 타이틀이 있다고 해서 스토리가 있는 건 아니고 〈헝가리 광시곡〉의 경우 헝가리의 분위기를 그린 작품으로 보면 된다.

그런가 하면 미국의 거슈윈George Gershwin이 만든 〈랩소디 인 블루〉는 대히트를 해서 대중음악에까지 영향을 주었다.

팝송의 제목에도 랩소디가 쓰일 때가 있는데, 자유분방하고 민족적, 서사적이기만 하면 되어서 대개의 곡을 랩소디라고 불러도 무방할 정도다.

그러나 제목에 랩소디가 붙는다 해서 전부 서사적, 민족적인 것은 아니어서 드뷔시의 〈클라리넷과 관현악을 위한 랩소디Rhapsody for Clarinet and Orchestra in Bᵇmajor〉에는 이러한 특징이 거의 나타나지 않고, 브람스의 〈피아노를 위한 랩소디Zwei rhapsodien op.79〉는 랩소디라기보다는 발라드에 가까운 특징을 보인다.

콘체르토 | 협주곡
Concerto

혼자서 수십 명을 상대하는 배틀battle

☆카덴짜cadenza, 카프리치오capriccio

[콘체르토]는 독주 악기와 관현악을 위한 기악곡을 말하며 바로크 이후 현대에 이르기까지 가장 많이 만들어진 기악곡의 대표적인 형식이다. 또한 오케스트라의 콘서트는 전반이 콘체르토, 후반이 심포니로 구성되는 것이 기본이다.

심포니는 지휘자와 오케스트라만 연주하고 콘체르토 부분에는 피아니스트나 바이올리니스트 등 독주자가 더해진다.

콘체르토는 라틴어로는 [싸우다, 경쟁하다], 이탈리어어로는 [협력하다, 일치시키다]를 뜻하는 말에서 유래된 것인데 이 중 어떤 것이 음악 용어인 콘체르토의 어원이 되었는지는 명확하지 않다. 라틴어 설을 취하면 우리말로 [경주곡], 이탈리아 설을 취한다면 [협주곡]이 되는데 간혹 음악 평론가 중에 콘체르토를 경주곡이라고 하는 사람도 있다. 하지만 콘체르토는 이탈리아에서 탄생한 음악 양식이기 때문에 일반적으로는 협주곡이라고 한다.

〈각각의 다양한 콘체르토〉

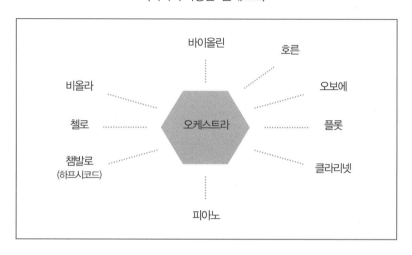

그러므로 Piano Concerto는 우리말로 피아노 협주곡이 된다.

음악 용어 중에는 [광상곡]이라는 것도 있는데, 이것은 [카프리치오 capriccio]라고 하는 [캐릭터 피스Character piece]의 하나다.

협주곡은 교향곡보다도 긴 역사를 갖고 있다.

바로크 시대에는 십여 명으로 구성된 오케스트라와 한 명의 바이올리니스트에 의한 바이올린 협주곡이 크게 유행했다. 그 대표적인 것이 비발디의 〈사계The Four Seasons〉.

그러다가 18세기 후반이 되어 모차르트의 시대가 되자 피아노 협주곡의 역사가 시작되어 베토벤이 그것을 완성시킨다.

베토벤의 피아노 협주곡 〈황제Piano Concderto No.5 E♭ Major Op.73, Emperor〉와

비발디의 〈사계〉는 콘체르토라는 공통점을 갖고 있지만 완전히 다른 성격의 음악이다. 비발디의 〈사계〉는 4악장 구성이지만 콘체르토는 기본적으로는 세 개의 악장으로 구성되어 있으며, 베토벤의 콘체르토 〈황제〉 또한 세 개의 악장으로 되어 있다.

이밖에 콘체르토에는 첼로 협주곡, 플루트 협주곡 등 여러 가지가 있다.

소나타 형식 | 18세기, 고전파 시대에 확립된 악곡
Sonata Form

변증법적 작곡 형식?

☆ 고르차니Giacomo Gorzanis
〈류트 모음집Il Terzo Libro de intabolature di liuto〉

[소나타]는 '악기를 연주하다'를 뜻하는 이탈리아어 sonare가 그 어원으로, 16세기 말에서 17세기 초 사이에 만들어진 기악곡, 또는 그 형식을 말한다. 17세기 이후, 바로크 시대를 거치며 소나타는 차츰 독주 기악곡과 실내악의 중심적인 형식으로 자리잡았다.

소나타 형식은 한마디로 말해 두 개의 주제, 즉 전체를 끌고 가는 두 개의 멜로디가 있어서 그것이 섞여서 마지막에 하나로 마무리되는 것이다.

일반적으로 제1주제가 용감하고 남성적이라면 제2주제가 감미롭고 여성적인 느낌으로 진행되는 등 대조적인 두 개의 주제가 제시된다. 이와 같은 음률의 진행을 어찌 보면 남녀 관계를 음악으로 표현한 것이라고 할 수도 있지만 그보다는 철학자 헤겔Georg Wilhelm Friedrich Hegel이 제창한 정正·반反·합合 3단계의 변증법과 닮아 있다는 것을 기억해 두면 좋다. 즉 변증법을 음악으로 표현한 것이 소나타 형식이다, 라고 말할 수도 있는 것이다.

[소나타]는 변증법의 형식으로 만들어진 음률을 악곡의 첫 악장, 즉 제1악장으로 한 기악곡을 말하는 것이다. 이것을 피아노로 연주하면 피아노 소나타, 바이올린으로 연주하면 바이올린 소나타.

교향곡도 기본적으로 제1악장은 소나타 형식이지만 이것을 오케스트라 소나타라고 하지는 않는다. 이유는 모르겠지만 아무튼 그렇다.

교향곡과 소나타의 큰 차이 중 하나는 일반적으로 먼저 과장된 서곡序曲이 있다는 점일 것이다. 교향곡은 서곡이 끝나면 [제시부]라는 부분에서 제1주제와 제2주제의 두 개의 주제가 제시된 다음 그것이 차츰 고조되어감에 따라 이 두 주제가 점점 뒤얽히며 [전개부]를 지나 [재현부]가 되고, 주제가 다시 주조主調로 회귀하며 끝을 맺는 구조를 지니고 있다.

클래식 음악은 즉흥적으로 작곡하는 것이 아니고 이론을 토대로 해서 만들어지는 것으로, 그 대표적인 작곡 기법이 소나타 형식이라는 것을 기억해 두자.

무반주 | 단독으로
Solo

독창, 독주獨奏, 독무獨舞⋯⋯ 외톨이 퍼포먼스

☆ 바흐Johann Sebastian Bach
〈무반주 첼로모음곡 Suites for Unaccompanied Cello, BWV 1007-1012〉

이탈리아어로 '홀로, 단독으로'를 뜻하는 [솔로solo]는 원래 일반적으로는 반주가 없는 곡을 의미하지만 때로는 악기 하나만으로 반주가 이루어지는 경우를 나타내기도 한다. 이 말은 클래식에만 국한되지 않고 혼자서 연주 또는 노래하는 것이 솔로, 2인이면 듀오, 3인이면 트리오⋯⋯가 되는데 트리오를 클래식에서는 흔히 [삼중주]라고 하고, 트리오로 연주하는 곡을 [삼중주곡]이라고 한다.

관현악곡의 경우 전체 곡이 연주되는 가운데 특정 악기가 단독으로 연주하는 부분을 솔로라고 하며 협주곡의 악기 하나 만으로 이루어진 독주부를 가리켜 솔로라고 하기도 한다.

피아노로만 연주하는 곡은 특별히 솔로라고 하지 않고 그냥 [피아노곡]이라 하는데, 피아노 단독으로 연주되는 곡은 많이 있다. 그러나 바이올린이나 첼로의 경우 대개 피아노가 반주를 하도록 만들어져 있다. 그래서 영문

제목은 [바이올린과 피아노를 위한 소나타Sonata for Violin and Piano]로 되어 있어도 우리나라에서는 그냥 [바이올린 소나타] 라고 줄여서 부르는 경우가 많다.

그런데 세상에는 바이올린으로만 연주되는 곡도 있다.
영어로는 Sonata for Solo Violin, 우리말로 옮기면 [한 개의 바이올린을 위한 소나타] 또는 줄여서 [독주 바이올린 소나타], [솔로 바이올린 소나타]라고 하면 될 것을 왠지 우리나라에서는 [무반주 바이올린 소나타]라고 하는데 이것 또한 다른 예술 개념어들과 마찬가지로 일본에서 건너온 표현이다.
확실히 반주가 없기 때문에 [무반주]라고 해도 틀리진 않지만 바이올린 독주라는 것 보다 피아노(반주)가 없다는 것을 강조하는 표현이라 따지고 보면 좀 우습다. 흡사 [실제로는 피아노 반주도 있는 곡인데 오늘은 바이올리니스트가 눈에 띄고 싶어 일부러 반주 없이 연주한다]는 것 같은 표현이기 때문이다. 독주라는 말이 있는데 왜 군이 무반주라고 하는 걸까.
무반주 바이올린이나 무반주 첼로 곡은 바흐의 작품이 특히 유명하다.

실내악 | 궁정음악
Chamber Music

[실내악]이라는 말도 막연하고 애매모호한 개념어이다. 이 명칭은 17세기, 실내음악을 뜻하는 이탈리아어 [Musica da Camera]에서 유래된 것이다.

[Chamber]를 우리말로 옮기면 [회의실, 방] 등이 되는데, 아파트나 주택의 방 하나가 아니라 국왕이나 귀족의 궁정을 말한다. 그러므로 [Chamber Music]은 1,000명 이상 들어가는 홀 정도는 아니더라도 수십 명에서 수백 명까지 들어가는, 연주회가 가능한 공간에서 연주되는 기악 합주를 뜻한다. 그러므로 당초에는 연주되는 장소나 공간에 의해 실내악인지 아닌지로 분류되었는데 지금은 큰 홀에서 연주되건 야외에서 연주되건 상관없이 삼중주나 사중주에 의해 연주되는 곡을 실내악으로 분류한다.

실내악의 양식은 바로크 시대에 만들어져 고전파 음악 시대에 전성기를 이루었는데 특히 하이든은 현악 4중주의 형식을 확립한 작곡가로 유명하다.

실내악은 연주 인원수에 따라 2중주·3중주·4중주·5중주 등의 이름을 붙이며 악기는 현악기를 중심으로, 여기에 피아노 및 관현악이 곁들여진다. 실내악곡 중에는 관현악 사중주(제1바이올린, 제2바이올린, 비올라, 첼로), 피아노 삼중주(피아노, 바이올린, 첼로)가 가장 많고, 관현악이 더해질 경우 목관 삼중주(플루트, 클라리넷, 바순) 등이 있는데 악기의 조합에 따라 종류가 다양하다. 여러 가지 조합의 실내악이 있지만 그 공통된 특징은 각 악기가 한 곡 안에서 대등한 비중으로 연주한다는 점, 표제음악이 아닌 절대음악으로 구성된다는 점이다.

십여 명에서 대략 서른 명까지의 오케스트라를 [Chamber Orchestra]라고 하여 우리말로는 [실내 관현악단]이라고 하는데, 몇 명까지가 실내 관현악단이며 몇 명 이상이면 오케스트라인가에 대한 명확한 기준은 없다.

국민악파 | 민족주의 음악
Nationalist School

음악 후진국의 음악?

☆ 프랑스 2월혁명

블라디미르 스타소프 Vladimir Vasilievich Stasov

[National]은 [국가의, 민족의]를 뜻하는 말인데, 음악의 역사에서 [국민악파]로 불리는 사람들은 19세기 말의 동유럽이나 북유럽에서 각기 자기 민족의 독립운동과 음악에 연동된 운동에 공헌한 작곡가들이다.

동유럽, 북유럽, 러시아는 클래식 음악 분야에서는 변경의 땅, 후진국이었다. 클래식 음악이 이탈리아에서 시작하여 독일, 프랑스로 확대되었기에 지리적으로 어쩔 수 없는 결과였다.

이 변방 지역에서 19세기 말에 정치적인 민족 독립운동이 활발히 일어났으며 그와 동시에 예술에서도 민족주의가 꽃피게 된다. 이러한 흐름은 낭만주의와 연동되어 있으며 독일의 경우 바그너가 그 전형적인 예라 할 수 있다. 바그너는 독일에 전해오는 전설 등을 소재로 한 오페라를 만들어 독일 민족의 우월성을 알리고자 애쓴 작곡가이다.

독일에서 시작된 낭만파의 민족주의는 독일 이외 국가의 사람들에게도 [우리들만의 음악을 만들자]고 하는 생각을 일깨웠다. 그리하여 이후 각국에서 민족주의에 입각한 음악 작품이 만들어지게 되었다.

러시아에서는 19세기 중엽까지 오페라나 발레, 오케스트라의 심포니 연주 같은 것은 귀족계급의 전유물이었다. 더욱이 러시아 국내의 작품보다는 유럽 예술가들의 작품을 더 높이 쳐 주는 분위기가 만연해 있었다.

그러므로 국민악파의 선구자 글린카Mikhail Ivanovich Glinka가 민족음악을 바탕으로 만든 오페라도 〈망아지 오페라〉라 불리는 등 수모를 당해야 했다. 그러나 이후 발라키레프Milii Alekseevich Balakirev, 세자르 큐이Cé sar Cui, 무소륵스키Modest Petrovich Mussorgsky, 보로딘Aleksandr Borodin, 림스키코르사코프Nikolai Andreevich Rimskii-Korsakov의 5인조가 등장하면서 러시아 국민악파의 음악이 확립되었다. 또한 그 뒤를 이어 차이콥스키가 민족주의 음악을 만들어 러시아 국민악파의 뒤를 이었다.

그밖에도 체코의 스메타나Bedřich Smetana와 드보르자크, 헝가리의 바르토크Béla Bartók와 코다이Zoltán Kodály, 노르웨이의 그리그Edvard Hagerup Grieg, 핀란드의 시벨리우스Jean Sibelius, 폴란드의 시마노프스키Karol Szymanowski 등이 모두 국민악파 계열의 작품을 만든 작곡가들이다.

국민악파의 음악은 작곡 기법 면으로 보면 독일에서 확립된 클래식 음악의 양식으로 만들어졌지만 그 주제가 각 민족 고유의 전통이나 역사를 담고 있거나 전래 민요를 편곡한 것들이 많아 독일 음악과는 닮은 듯해도 전혀 다른 느낌의 작품들이다.

〈국민악파의 작곡가와 작품〉

러시아	발라키레프 세자르 큐이 무소륵스키 보로딘 림스키코르사코프 차이코프스키	교향시 〈러시아〉 협주곡 〈타란텔라〉 피아노 모음곡 〈전람회의 그림〉 교향시 〈중앙아시아의 초원에서〉 관현악 모음곡 〈세헤라자데〉 발레음악 〈백조의 호수〉, 교향곡 〈비창〉
체코	스메타나 드보르자크	교향시 〈나의 조국〉 교향곡 9번 〈신세계〉
헝가리	바르토크 코다이	오페라 〈푸른 수염 공작의 성城〉 관현악 모음곡 〈하리 야노슈〉
노르웨이	그리그	모음곡 〈페르 귄트〉
핀란드	시벨리우스	교향시 〈핀란디아〉
폴란드	시마노프스키	교향곡 제1번~제4번

신新빈악파 | 20세기 초, 빈의 작곡가 집단
Second Viennese School

쇤베르크와 친구들

☆ 쇤베르크Arnold Schönberg
〈정화된 밤Verklärte Nacht Op.4〉

[신빈악파]는 [제2 빈악파]라고도 불리며 20세기 초, 쇤베르크Arnold Schönberg를 중심으로 빈에서 활동하던 음악가들의 집단을 일컫는다.

18세기에 하이든, 모차르트, 베토벤을 중심으로 고전파 음악이 꽃을 피우며 그 중심에 있던 오스트리아의 수도 빈은 20세기 초에도 여전히 음악가라면 누구나 동경하는 음악의 도시였다. 또한 빈은 현대 음악의 산실이기도 했다.

빈에서 태어나 빈에서 활동한 쇤베르크와 그의 제자인 알반 베르크Alban Berg, 안톤 베베른Anton Webern 등은 기존 음악의 틀을 깨고 현대 음악의 새로운 장을 열었다. 이들은 기존의 [빈악파]로 불리던 하이든, 모차르트, 베토벤 등의 고전주의 음악과 전혀 다른 음률의 세계를 지향했다.

신빈악파의 공적은 [무조無調 구성주의], [십이음 기법]을 개척한 것인데 이것으로 음악의 혁명을 성취, 현대 음악의 막을 올린 것이다. [십이음 기법]이란 한 옥타브 안의 12개의 음을 일정한 순서로 배열하여 악곡을 만드는 방법이다.

12음이란 기존의 도. 레. 미. 파. 솔. 라. 시. 도의 7개 음 사이의 반음 5개를 더한 것.

불협화음과 불쾌할 정도의 날카로운 음률, 높낮이가 극도로 과장된 음역의 사용 등이 특징인 이들의 음악은 표현주의 음악으로 분류되기도 한다.

오페레타 | 경가극 / 희가극
Operetta

오페라와 뮤지컬의 중간?

☆ 오펜바흐Jacques Offenbach
파리의 소극장 〈부프 파리지앵Bouffes Parisiens〉

일종의 대중적인 오페라를 뜻하는 [오페레타]는 이탈리아어로, 본래의 의미는 [작은 오페라]이다. 작다고 해도 무대의 규모나 곡의 길이는 오페라와 크게 다르지 않지만 내용이 중후, 장대하거나 화려하지는 않고 로맨틱 코미디와 같은 가볍고 대중적인 것이 많아 그렇게 부르게 된 것이다.

오페레타는 오페라의 본 고장인 이탈리아 이외의 지역, 즉 프랑스와 오스트리아의 수도 빈, 영국, 미국 등에서 유행했다.

프랑스의 오페레타는 오펜바흐Jacques Offenbach의 희가극 〈천국과 지옥 Orphée aux enfers〉이 흥행에 성공을 거둔 후 유행하게 되었고, 요한 슈트라우스와 프란츠 레하르Franz Lehár 등으로 대표되는 빈의 오페레타는 왈츠가 가미되어 있다는 것이 특징이다.

대중적인 음악극인 오페레타는 이후 뮤지컬의 등장으로 관객을 빼앗겨 지금은 버려진 장르가 되었다.

오라토리오 | 성담곡^{聖譚曲}
Oratorio

오페라에서 무대, 의상, 연기를 빼면……

☆ 성^聖 필리포 네리San Filippo Neri
바흐Johann Sebastian Bach 〈크리스마스 오라토리오Weihnachts Oratorium〉

[오라토리오]는 스토리가 있는 대규모의 종교적 음악극으로, 17–18세기에 유행했던 음악 형식이다.

음악극이라는 점에서는 오페라와 흡사하지만 오페라와 달리 무대의상이며 연극적인 동작, 대도구나 도구 등의 무대 장치도 거의 없이, 단지 오케스트라를 뒤로 하여 가수의 노래만으로 진행된다. 오페라처럼 관현악 반주에 맞추어 독창과 합창이 진행되지만 오페라에 비해 합창의 비중이 더 크다. 또한 오라토리오의 가사는 성서를 토대로 한 것이며 동작이나 연기가 없으므로 이야기의 줄거리는 [테스토Testo]라 불리는 독창 가수가 낭송^{朗誦}한다는 점에서도 오페라와는 차이가 난다.

오라토리오는 원래는 이탈리아어로 가톨릭성당의 [기도소^{祈禱所}]를 뜻한다. 그러나 16세기 에 로마 기도소의 집회에서 부른 노래가 하나의 음악 형식으로 발전하게 되어 그것을 오라토리오라고 부르게 된 것이다. 이후 17

세기 초에 이미 발전된 오페라라는 음악극의 요소가 더해졌지만 오페라처럼 [연극]은 하지 않는 쪽으로 확립되었다.

오라토리오를 많이 작곡한 음악가로는 헨델과 하이든, 멘델스존, 베를리오즈 등을 꼽을 수 있다.

헨델의 〈메시아〉, 하이든의 〈천지창조〉, 〈사계〉 등이 지금도 곧잘 연주되며, 20세기에 들어 스트라빈스키의 〈오이디푸스 왕〉, 오네게르 Arthur Honegger의 〈화형대의 잔다르크〉, 쇼스타코비치Dmitry Dmitriyevich Shostakovich의 〈숲의 노래〉 등이 오라토리오 형식으로 만들어졌다.

오라토리오의 일종으로 [수난곡Passion]이 있다. 수난곡이란 예수 그리스도가 겪은 수난의 이야기를 제재로 한 종교음악으로, 바흐의 〈마태 수난곡〉 등이 유명하다.

수난곡은 역사가 오래되어 다양한 양식이 존재하지만 오늘날 잘 알려진 수난곡은 대부분 관현악 반주에 맞춘 합창과 독창, 중창으로 진행되며 가사는 성서와 찬송가, 종교적 내용의 서정시로 이루어져 있다. 이것은 양식상 오라토리오와 흡사하므로 [오라토리오풍風 수난곡]이라고 한다.

서곡 | 오프닝 음악
Overture

음악으로 운을 떼는……

☆ 몬테베르디Claudio Monteverdi
오페라 〈오르페오La fovola d'Orfeo〉 서곡

오페라를 보러 가면 개막 시간이 되어 실내가 어두워지고 지휘자가 등장한다. 그러나 아직 막은 오르지 않고 그 상태에서 음악이 흐르기 시작하는데, 그 음악이 [서곡]이다.

영화나 TV 드라마의 경우에도 극이 시작되기 전에 음악이 흐르면서 출연자나 스태프의 이름이 나오는데 서곡이 그것의 원조다.

무슨 공연이든 지각하는 관객이 있기 마련이다. 그러나 객석이 전부 채워지기를 기다렸다가 막을 올릴 수도 없으므로 처음 5분이나 10분 동안은 개막 시간이 되어도 막을 올리지 말고 일단 음악만 흘리자, 하는 취지에서 서곡이 필요하게 된 것 같다.

[서곡]은 한마디로 말해 오페라나 오라토리오, 발레 등의 대규모 공연 음악 시작 부분에서 연주되어 도입 역할을 하는 관현악곡을 말한다.

그러므로 서곡은 대부분 이후 시작되는 극 전체의 내용을 알려주는 방식으

로 만들어져 있다. 극중의 음악이 인용되는 경우도 많아서 앞으로 이러한 음악이 흐를 거라고 예시를 하는 것이기도 하다.

[심포니]는 바로 이러한 서곡이 독립한 것이라고 할 수 있다. 또한 오케스트라만으로 연주되면서도 이야기가 있기 때문에 [교향시]의 원조라고도 할 수 있다.

서곡 중에는 오페라에서 독립하여 콘서트에서 연주하게 된 곡도 많다. 모차르트의 〈피가로의 결혼〉, 바그너의 〈탄호이저〉 등의 서곡은 오페라와 별도로 자주 연주되는 대표적인 서곡들이다.

바로크 음악의 시대에 만들어진 작품들의 경우 조곡調曲, 즉 모음곡의 첫 번째 곡을 서곡이라고 하는데, [최초의 곡, 제1곡]이라는 것을 의미할 뿐이다.

그런가 하면 19세기에 이르러 차이콥스키의 〈1812년 서곡1812 Overture

〈유명한 서곡〉

모차르트	…………	오페라 〈피가로의 결혼〉 서곡
바그너	…………	오페라 〈탄호이저〉 서곡
브람스	…………	〈대학축전 서곡 Academic Festival Overture Op.80〉
차이코프스키	…………	〈1812년 서곡〉
로시니	…………	오페라 〈윌리엄 텔〉 서곡
글린카	…………	오페라 〈루슬란과 루드밀라 Ruslan i Lyudmila〉 서곡
베토벤	…………	〈에그몬트 서곡 Egmont Op.84〉

op.49〉 등과 같이 독립된 관현악곡으로서의 연주회용 서곡이 등장한다. 이 서곡들은 대부분 소나타 형식을 취하고 있으며 처음부터 콘서트 연주를 목적으로 만들어져 있으므로 서곡 이후에 이어지는 음악이 없다. 말하자면 머리말만 있는 책 같은 것이다.

서곡과 닮은 것으로 [프렐류드(전주곡)]라는 것도 있다.

프렐류드 | 전주곡前奏曲
Prelude

전주곡이라고 반드시 앞에 연주되란 법 있어?

☆ J. S. 바흐
〈평균율 클라비어곡집Das wohltemperierte Klavier, BWV846-893〉

[프렐류드], 즉 [전주곡]은 오페라 서곡의 일종이라고 볼 수 있다.
그러나 서곡이 개막 직전에 연주되는 것과 달리 프렐류드는 제2막의 시작 부분에도 연주되어 [제2막을 위한 전주곡]이라고도 불린다.
프렐류드는 오페라의 서곡보다 길이가 짧으며 원래는 모음곡 내지 모음곡 풍 작품의 첫머리에서 도입적인 역할을 하는 것이었다. 확실한 끝이 없어서 어느 순간 스르륵 막이 열리며 본편이 시작되는 수도 있으므로 악곡 전체의 일부로 구성되어 있다고 할 수 있다.

하지만 프렐류드 중에도 독립적으로 콘서트에서 연주되는 곡도 있다.
19세기에 들어 도입부로서의 역할 개념이 사라진 프렐류드가 등장하기 때문이다. 특히 쇼팽, 리스트, 스크랴빈, 드뷔시 등의 작품의 경우 프렐류드가 사실상 독립된 악곡으로 만들어져 있다. 피아노곡, 특히 쇼팽이나 드뷔시 등이 즐겨 작곡한 몇 분 길이의 짧은 곡으로 이루어진 프렐류드는 독립

된 악곡으로 [캐릭터 피스(성격적 소품)]의 한 장르를 구성한다.

독립된 악곡으로서의 프렐류드 가운데 유명한 작품으로는 쇼팽Frédéric François Chopin의 〈24개의 전주곡24 Preludes Op.28〉, 스크랴빈Aleksandr Nikolaevich Skryabin의 〈전주곡집 제1권, 제2권Préludes, Books 1&2〉 드뷔시의 〈목신의 오후에의 전주곡Prélude à l'après-midi d'un faune〉 등이 있다.

드뷔시의 〈목신의 오후에의 전주곡〉은 특히 프랑스 시인 스테판 말라르메의 시 〈목신의 오후〉를 마치 음률로 그림을 그리듯 표현한 작품인데, 나중에 러시아의 천재 무용가 바츨라프 니진스키Vatslav Nizhinskii가 이 곡을 토대로 안무하고 직접 춤을 추어 전설적인 발레 작품 〈목신의 오후〉가 만들어졌다.

또한 [프렐류드Les Preludes]라는 제목의 교향시도 있다. 이 작품은 프란츠 리스트가 작곡한 제3번 교향시로, 프랑스의 시인 라마르틴Alponse de Lamartine의 〈시적 명상Méditations Poétiques〉에서 발췌한 '인생은 죽음으로의 전주곡'이라는 구절에 담긴 철학적인 내용을 음악으로 만든 것이다.

캐릭터 피스 | 성격적 소품
Character Piece

그때그때의 기분에 맞추어 듣자고!!

☆ 쉬튀크 stück

이 말은 애니메이션 소품을 가리키는 단어 같지만 사실은 음악 용어이다. 우리말로 옮기면 [성격적 소품]이지만 이런 표현을 쓰는 건 음악학자 정도. [캐릭터 피스]라는 말도 자주 쓰이지는 않는다.

[캐릭터 피스]란 프렐류드나 에튀드, 녹턴, 랩소디라고 부르는 곡들의 총칭이다.

캐릭터 피스에 속하는 악곡들은 소나타 형식 등의 특정 형식이나 양식을 따르지 않고 자유롭게 만들어진 것으로, 19세기의 낭만파 시대에 피아노곡으로 유행했다. 한마디로 캐릭터 피스는 특정한 분위기나 느낌, 생각을 음률로 담아 낸 짧은 악곡을 말한다.

대부분의 캐릭터 피스들은 A–B–A의 3부 형식을 취하는 비교적 단순한 구조로 되어 있다.

음률의 조화와 화성을 중시하는 곡들이 많아 대체로 아름답고 서정적이다.
다음은 [캐릭터 피스]에 속하는 다양한 악곡 형식들.

왈츠Waltz	원무곡	프렐류드Prelude	전주곡
인테르메조Intermezzo	간주곡	녹턴Nocturne	야상곡
카프리치오Capriccio	기상곡, 광상곡	에튀드Étude	연습곡
랩소디Rhapsody	광시곡	바르카롤Barcarolle	뱃노래
판타지아Fantasy	환상곡	엥프롱프튀Impromptu	즉흥곡

[피아노의 시인]으로 불리는 쇼팽의 대부분의 작품이 캐릭터 피스이다.
자유롭고 감각적인 느낌의 곡들이 많으며, 특별히 어떤 스토리를 담거나
정경을 묘사하지 않는다. (물론 그런 곡들도 있기는 하다.)
주의할 것은 에튀드Étude는 [연습곡]이지만 피아노 연습을 위한 곡이 아니
고, 엥프롱프튀Impromptu는 [즉흥곡]이지만 결코 즉흥적으로 연주하는 곡
이 아니라는 점이다.

레퀴엠 | 진혼곡鎭魂曲, 진혼미사곡
Requiem

영원한 안식을 위하여……

☆ 브람스Johannes Brahms
〈독일레퀴엠Ein deutsches Requiem, Op.45〉

[레퀴엠]은 가톨릭의 장례 미사에서 예식 시작 부분에 부르는 노래의 첫 마디가 "천주여, 그들에게 영원한 안식을 허락하소서.Requiem aeternam donna eis, Domine."로 시작되는 데서 연유된 이름이다. 가사의 첫 단어 [Requiem]을 따서 장례 미사 자체를 레퀴엠이라고도 하고, 장례 미사 때 연주되거나 부르는 진혼곡을 레퀴엠이라고도 하는 것이다.

레퀴엠은 원래 누군가의 장례식을 위해 작곡가에게 의뢰하여 만들어 교회에서 연주했다. 그래서 초기에는 그레고리오 성가를 중심으로 작곡되었는데 17세기 이후 차츰 기악으로 발전했다.
그 후 푸가 형식의 레퀴엠이 등장했고 지금은 음악의 한 장르가 되어 오케스트라의 콘서트에서도 연주하게 되었다.

레퀴엠 중 대표적인 것은 성악곡으로 작곡된 베르디Giuseppe Verdi의 레퀴

엠, 그밖에 모차르트, 베를리오즈Louis Hector Berlioz, 포레Gabriel Urbain Fauré 등의 작품이 있다.

이 중에서도 특히 유명한 것은 모차르트 최후의 작품인 레퀴엠이다. 모차르트는 이 곡을 완성하지 못한 채 세상을 떠났는데, 전체적인 윤곽은 잡아놓았기 때문에 제자인 쥐스마이어가 곡을 완성해서 모차르트의 명복을 빌기 위해 빈에서 초연되었다. 모차르트는 자신이 만든 레퀴엠이 자신의 명복을 빌기 위해 연주되리라는 걸 알았을까.

클래식 팬들은 이 [모차르트의 레퀴엠]을 줄여서 [모레크]라고 부르기도 한다.

예스터개네머이사잔

수요일엔 영화,
금요일엔 연극!

누벨바그 *Nouvelle Vague*
뉴아메리칸시네마 *New American Cinema*
필름 누아르 *Film Noir*
몽타주 *Montage*
뮤지컬 *Musical*
리얼리즘 연극 *Realism in the Theater*
스타니슬랍스키 시스템 *Stanislavski System*
부조리 연극 *Theatre of the Absurd*
카타스트로피 *Catastrophe*
스핀 오프 *Spin Off*
프롬프터 *Prompter*
타이틀 롤 *Title Role*

누벨바그 | 새로운 물결
Nouvelle Vague

누벨바그는 프랑스어로 [새로운 물결]이라는 의미.

1950년대 말부터 60년대 중반에 걸쳐 크게 유행한 프랑스의 전위적인 영화를 말한다.

일본이나 미국과 마찬가지로 프랑스에서도 영화감독이 되려면 영화사의 입사 시험을 거쳐 아주 밑바닥에서 시작, 조감독이 되어 여러 해에 걸쳐 수행을 해야 하는 일종의 도제 시스템이 정착되어 있었다.

영화 제작을 위해서는 큰 스튜디오가 필요하고 카메라 등의 기자재도 고가인데다 조금만 잘 나간다 싶으면 배우도 영화사와 계약되어 있는 경우가 많다. 게다가 영화의 배급과 상영도 영화사가 하기 때문에 개인이 영화를 제작하기가 쉽지 않았다.

그런 상황에 불만을 가진 영화감독 지망생들이 있었다. 이들은 스튜디오를 사용하는 대신 작품의 대부분을 현장 로케로 촬영하고 무명 배우나 아마추

어를 써서 직접 영화를 만들기 시작했다. 조감독 과정을 건너뛴 것은 물론이다. 이들이 만든 영화가 주목을 받기 시작하면서 프랑스 영화계에 [새로운 물결], 즉 [누벨바그]가 도래한 것이다.

누벨바그 운동의 중심에는 전설적인 두 명의 감독, 장뤼크 고다르Jean-Luc Godard와 프랑수아 트뤼포François Truffaut가 있었다.

그밖에도 클로드 샤브롤Claude Chabrol, 에릭 로메르Eric Rohmer, 자크 리베트 Jacques Rivette 등이 프랑스의 누벨바그 운동을 이끌었던 감독으로 꼽힌다.

이들의 영화는 내용도 내용이지만 제작 방법 또한 새로웠다.

이제 영화는 자본력 있는 영화사밖에 제작할 수 없다는 상식을 깨고 철저히 계산된 치밀한 구성의 시나리오를 기반으로 한 영화뿐 아니라 즉흥적으로 촬영하여 감각적으로 편집한 영화 또한 얼마든지 관객의 호응을 이끌어낼 수 있게 된 것이다.

그러나 누벨바그 작품들은 오락 영화 시장에는 맞지 않았다. 때로는 감독의 독선적인 자기 주장이 지나쳐 영화를 만든 감독 스스로도 이해하기 어려운 결과물이 나오기도 했다. 그러나 1960년대라는 시대는 독선적이면 독선적일수록 높은 평가를 받는 시대이기도 했기 때문에 누벨바그 영화가 크게 유행했다.

뉴아메리칸시네마 | 미국의 새로운 영화
New American Cinema

우리에게 내일은 없어도 내일을 향해 달리자고!

☆ 마야 데렌Maya Deren 〈오후의 올가미Meshes of the Afternoon〉

미국에 가도 아메리카노 커피가 없듯이 [뉴아메리칸시네마] 또한 미국에
는 존재하지 않는 미국 영화의 분류 명칭이다.

[뉴New]나 [네오Neo]가 붙는 단어는 나타난 당시에는 새로워도 금세 옛날
것이 되어 버리기 일쑤인데 뉴시네마 또한 마찬가지여서 영화사의 한 페이
지를 장식하며 잠시 반짝했다가 사라졌다.

[뉴아메리칸시네마]는 1960년대에 시작된 베트남 전쟁 반대 시위, 민권운
동, 베트남 전쟁의 장기화에 따른 염세적인 풍조 등의 사회 분위기를 배경
으로 미국과 유럽에서 나타난 청년문화의 영향을 받은 아방가르드적 실험
영화 운동이다.

특히 1960년대 후반에서 1970년대 초반의 미국 영화 중 기성세대의 가치
관을 부정하고 어두운 사회 현실의 문제들을 주로 다룬 작품들을 뉴아메리
칸 시네마로 분류하는데, 이 명칭은 1960년에 창설된 [뉴아메리칸 시네마

그룹New American Cinema Group]에서 유래된 것이다.

기존의 미국영화들이 주로 낙관론적 해피엔딩을 특징으로 했다면 이 영화들은 사회적 모순을 고발하고 현실 비판적 주제를 담은 일종의 리얼리즘을 표방했다는 데에 의의가 있다.

미국 영화계는 로스앤젤레스의 할리우드가 본거지이다 그곳에 대형 영화사들의 촬영소가 있고, 본사도 있어서 감독도 배우도 대부분 로스앤젤레스에 살고 있다.

그런데 1960년대에 들어서면서 텔레비전의 보급 등 여러 가지 요인으로 할리우드 영화 산업은 쇠퇴기를 맞았고 그런 시대 분위기를 배경으로 젊은 영화인이 적은 예산으로 자신들이 만들고 싶은 것을 만들게 되었는데 그것이 히트하여 영화계의 세대교체가 진행되었다.

뉴아메리칸시네마는 바로 이런 미국 영화계의 세대교체를 가져 오고 이후에 제작되는 영화들에도 영향을 미쳤다는 데 의의가 있다.

그러나 이후 뉴아메리칸시네마를 이끌었던 젊은 감독들과 마찬가지로 똑같이 젊은 프랜시스 코폴라Francis Ford Coppola 감독의 〈대부〉가 세계적으로 히트하고 게다가 스필버그나 루카스 같은 신예 감독들이 등장하면서 뉴아메리칸시네마 계열의 청춘 반항 영화는 종말을 맞이하게 되었다.

〈유명한 뉴아메리칸시네마 작품〉

제목	감독
우리에게 내일은 없다 Bonnie and Clyde	아서 펜 Arthur Penn
내일을 향해 쏴라! Butch Cassidy and the Sundance Kid	조지 로이 힐 George Roy Hill
졸업 The Graduate	마이크 니컬스 Mike Nichols
미드나이트 카우보이 Midnight Cowboy	존 슐레진저 John Richard Schlesinger
이지 라이더 Easy Rider	데니스 호퍼 Dennis Hopper
분노의 함성 The Strawberry Statement	스투어트 해그먼 Stuart Hagmann
택시 드라이버 Taxi Driver	마틴 스코시즈 Martin Scorsese

필름 누아르 | 검은 영화
Film Noir

폭력과 범죄, 음산하고 우울한 도시……

☆ 빌리 와일더Billy Wilder 〈이중배상Double Indemnity〉
존 휴스턴John Huston 〈말타의 매The Maltese Falcon〉

[필름 누아르]는 프랑스어로, 우리말로 직역하면 [검은 영화]라는 의미.
좀 멋지게 말하면 [암흑 영화]인데, 여기서 암흑이란 이야기가 어둡다든가
불행한 이야기라는 의미가 아니라 암흑가, 즉 범죄와 폭력의 세계를 그린
영화라는 뜻이다.
그러므로 영화의 전반적인 분위기가 어둡고 우울하다.

필름 누아르 계열의 영화들은 대부분 잔인하고 신경증적인 인물을 중심으
로 펼쳐지는 스토리 라인에 음산하고 황량한 도시 풍경이 배경이 되며 빛
과 어둠의 대조를 극대화하여 긴장된 시각 이미지를 만들어 낸다.

필름 누아르라는 명칭은 프랑스인들이 18세기 후반에서 19세기 초반에 만
들어진 영국의 고딕 소설을 [로망 누아르roman noir]라고 부른 데서 유래된
것으로, 1930년대에 프랑스에서 자국의 영화 중에서 도덕적으로 바람직하

지 않은 것을 필름 누아르라고 불렀다. 그러므로 이 명칭은 처음에는 청소년들에게 보여 주어서는 안 될 해로운 영화라는 뜻이었다.

그러다가 제2차 세계 대전 이후 유럽으로부터 망명한 영화인들이 만든 저底예산의 B급 범죄·스릴러물 등의 미국 영화를 본 프랑스의 한 평론가가 "이것은 필름 누아르다."라고 말한 것에서 [필름 누아르]가 미국의 범죄 영화 전반을 일컫는 개념어가 된 것이다.

이후 프랑스에서도 미국의 필름 누아르 계열 범죄 스릴러물들의 영향을 암흑 영화들이 제작되었는데 그것은 [프렌치 필름 누아르]라고 한다.

몽타주 | 조립하다
Montage

☆ 쿨레쇼프 워크숍 Kuleshov Workshop
헤겔의 변증법 Hegel's dialectic

지명수배 사진 말고……

[몽타주]는 프랑스어로 [조립]을 뜻한다.

우리말로 지명 수배된 범인의 사진을 가리키는 말과 똑같다. 지명 수배 사진은 실제 사진이 아니고 기존에 저장해 놓은 얼굴 사진들을 가지고 목격자의 증언 중에서 '눈은 작았다, 코는 높았다, 입술이 얇고, 얼굴의 윤곽이 계란형……' 등으로 합치되는 부분을 끌어 모아 실제 모습과 가장 닮은 얼굴을 만들어 내는 것이다. 그러므로 눈은 A의 것, 코는 B의 것 등으로 모아서 전혀 다른 사람의 사진, 즉 범인이라고 하는 전혀 관계없는 사람의 얼굴을 만들어 낸다.

영화의 [몽타주] 또한 이와 같은 원리의 기법을 말한다고 할 수 있다.

일반적으로 [편집editing, cutting]과 동의어로 쓰이고 있는 영화의 몽타주 또한 영상의 조합을 이용하여 어떤 의미를 만들어 내는 기법이다.

유럽에서는 몽타주가 각각의 장면과 시퀀스들을 조합하여 영화라는 결과

물을 만들어 내는 편집 과정을 가리킨다. 그러나 몽타주는 기계적인 편집 과정 이외에도 하나의 예술 작품으로서의 영화를 만들어가는 창작 행위로서의 편집 과정을 뜻하기도 한다.

예술 분야의 사진 가운데 [몽타주 포토그래프]라는 것이 있는데, 이것은 몇 장의 사진을 붙여 맞추어 전혀 다른 이미지를 만들어 내는 것이다.

예를 들어 태양을 찍은 컷이 있고, 다음에 소프트 아이스크림이 나오면 보는 사람은 '아하, 때는 여름이고 날은 덥구나.'라고 이해한다. 실제로는 겨울에도 소프트 아이스크림은 팔지만 먼저 태양을 보여 주고 이어서 소프트 아이스크림을 보여 주면 여름이라고 느끼게 되는 것이다.

이런 것을 이론적으로 확립한 사람은 소련의 영화감독 세르게이 예이젠시테인Sergei M. Eizenshtein이다. 몽타주와 예이젠시테인 그리고 그가 만든 〈전함 포템킨〉이라는 영화…… 이 세 가지만 알고 있으면 영화 논리에 밝은 사람이 된다, 라는 것도 말하자면 일종의 몽타주 기법적 귀결이라고 할 수 있다.

일반어 [몽타주]와 인명 [예이젠시테인], 배의 이름 또는 영화 제목 [전함 포템킨]이라는 서로 아무 관계도 없는 세 개의 단어를 이어서 말하면 타인에게 '영화 편집 이론의 기본을 알고 있다'는 인상을 심어 주는 데 성공하는 결과가 만들어지는 것이다.

뮤지컬
Musical
| 음악과 춤으로 만드는 연극

현실에서는 있을 수 없어!

☆ 존 게이John Gay 〈거지 오페라Beggar's Opera〉

남녀가 만나 데이트를 하는데 여자가 갑자기 큰 소리로 노래를 하기 시작하면 '정신이 이상한 여자가 아닌가'라고 생각하는 게 일반적. 그런데 그 노래에 남자 또한 노래로 답하는 게 바로 [뮤지컬]이다.

노래 뿐 아니라 춤까지 추면서 사랑을 주고받는 경우도 많다. 사실적인 연극 밖에 모르는 사람들에게 이러한 뮤지컬 공연은 있을 수 없는 세계이기 때문에 한때는 비웃음을 샀으나 요즘은 연극계의 무시 못 할 수입원으로 대접받고 있다.

뮤지컬은 오페라와 오페레타Operetta 같은 유럽의 음악극 형식의 공연물이 영국에 전해져 대중적 연극 작품들과 어우러지면서 [뮤지컬 파스Musical Farce] 또는 [뮤지컬 코미디Musical Comedy]라는 장르를 만들어 낸 것이 그 기원이라 할 수 있다.

이후 그것이 미국에 건너가 더욱 대중적이고 도회적이 되었다. 바로 이 대

중적인 미국의 오페라를 처음에는 [Musical Theater], 즉 [음악극]이라고 불렀는데 이것이 줄어서 [뮤지컬Musical]이 된 것이다.

미국에서 뮤지컬이 발전한 것은 무대극과 같이 영화도 인기 장르로 자리 잡고 있었기 때문이다. 1927년에 뉴욕의 브로드웨이에서 상연되어 인기를 끈 뮤지컬 〈쇼 보트Show Boat〉가 1936년에 영화화되었는데 이것이 최초의 장편 토키 뮤지컬 영화이다.

영화가 등장했을 당시 처음에는 소리가 없는 무성영화로 제작되었지만 녹음 재생 기술과 영화가 합류하여 1920년대 끝 무렵에 토키talkie, 즉 발성發聲 영화가 실용화되었다. 토키란 [Talking Picture], 즉 [말하는 영화]를 줄여서 말하는 명칭인데, 지금은 모든 영화가 토키이므로 이 단어는 거의 사어死語가 되어 버렸다.

대중문화, 좀 더 거창하게 말하자면 인류 문명에 한 획을 그은 획기적인 발명품이었던 토키에 가장 잘 어울리는 장르가 음악극인 뮤지컬이었기 때문에 〈쇼 보트〉 이후에도 브로드웨이에서 히트한 뮤지컬은 할리우드에서 영화화되었고, 그 상승효과로 뮤지컬이라는 장르는 더욱 빛을 보게 되어 현재에 이르렀다.

그러므로 [뮤지컬]이라고 하는 경우 무대극 뮤지컬과 뮤지컬 영화가 있다. 게다가 최근에는 뮤지컬 애니메이션도 등장해서 인기를 끌고 있다.

〈유명한 브로드웨이 뮤지컬 작품〉

제목	무대초연	영화화	감독
쇼 보트 Show boat	1927년	1936년	제임스 웨일 James Whale
마이 페어 레이디 My Fair Lady	1956년	1964년	조지 큐커 George Cukor
지붕 위의 바이올린 Fiddler On The Roof	1964년	1971년	노만 주이슨 Norman Jewison
웨스트사이드 스토리 West Side Story	1957년	1961년	로버트 와이즈 Robert Wise
사운드 오브 뮤직 The Sound Of Music	1959년	1965년	로버트 와이즈 Robert Wise
코러스 라인 A Chorus Line	1975년	1985년	리처드 아텐보로 Richard Attenborough
시카고 Chicago	1975년	2002년	롭 마샬 Rob Marshall
에비타 Evita	1979년	1996년	알란 파커 Alan Parker

리얼리즘 연극만이 제대로 된 연극이라 생각하는 사람들에게 뮤지컬은 저속한 오락물에 지나지 않겠지만 뭐든 재미있으면 된다는 시각에서 보면 뮤지컬만큼 화려하고 즐거운 연극도 없다. 우리나라 흥행업계에서는 오페라는 클래식 음악의 장르로, 뮤지컬은 연극으로 분류한다.

리얼리즘 연극 | 사실주의 연극
Realism in the Theater

하면 할수록 거짓말처럼 되는 불가사의한 연극

☆ 입센Henrik Ibsen 〈인형의 집A Doll's House〉

[리얼리즘 연극], 즉 [사실주의극]은 1850년 무렵, 프랑스에서 처음 일어난 연극 운동으로, 19세기 말부터 20세기 전반에 걸쳐 연극 양식의 하나로 크게 유행했다. 리얼리즘 연극이란 한마디로 말해 현실을 직접 관찰하여 과장이나 우연, 허구를 배제하고 최대한 객관적인 관점에서 진실하게 묘사하자는 운동이다.

기존의 연극에는 축제적인 요소가 있어 호화롭고 화려한 것을 지향하여 만들어졌다. 관객 또한 일상을 잊거나 잠시 벗어나기 위해 연극을 보러 가는 경우가 많으므로 이러한 경향은 자연스럽게 추구되었다.
그러나 이와 같은 풍조는 근대로 접어들면서 경박한 것으로 부정되기 시작했고, 연극은 사회며 인생, 인간 등의 [진실]을 무대에 재현해야 하는 게 아닌가 하는 생각들이 생겨났다. 이것이 바로 사실주의적 관점으로, 같은 시기에 문학과 미술의 분야에서도 사실주의가 나타나게 된다.

서양 연극이 일본을 통해 우리나라에 들어온 것이 마침 이 리얼리즘 연극의 전성기와 맞물려서 우리나라의 연극은 그대로 이 영향을 받아 사실주의가 신극의 토대를 이루게 되었다.

우리나라에 사실주의 사조가 연극에 등장한 것은 1922년에 창단된 토월회土月會를 통해서였는데, 이 새로운 사조는 기존의 연극 예술과 구분하여 [신극新劇]이라 불리었다.

장대한 역사극이나 사랑과 연애를 다룬 모험 로맨스류類의 연극은 소재 자체가 리얼리즘과는 동떨어진 것이므로 부정되었다. 대신 인생이나 일상생활에 관한 여러 가지 사건을 묘사한 것이 리얼리즘 연극의 특징이다.

소시민적 사실주의 관점에서 제작되는 리얼리즘 연극은 무대 장치나 의상에 대해서도 획기적인 변화를 가져왔다. 또한 대사도 운문에서 산문으로 변했으며 연기 또한 보통 사람들이 일상적으로 이야기하고 움직이는 것에 가깝게 다가가게 되었다.

특히 사회주의 리얼리즘 연극의 대가인 러시아의 스타니슬랍스키Konstantin Sergeevich Stanislavskii는 [스타니슬랍스키 시스템]이라는 사실주의 연기술을 개발하여 실생활에서처럼 지극히 자연스러운 연기를 하도록 배우들을 지도했다.

스타니슬랍스키 시스템 | 러시아의 연극 이론
Stanislavski System

액터스 스튜디오!

☆ 스타니슬랍스키Konstantin Sergeevich Stanislavskii
「배우수업Rabota aktera nad soboi」

[스타니슬랍스키]라는 러시아 인의 이름을 막힘없이 말하지 못하면 연극인이라고 할 수 없는 시대가 있었다.

콘스탄틴 스타니슬랍스키Konstantin Sergeevich Stanislavskii는 러시아의 배우이자 연출가, 연극이론가이다. 그는 모스크바예술극장을 창립해 배우들의 연기를 직접 지도했는데, 그가 제창하고 실천한 연기 이론이 바로 [스타니슬랍스키 시스템]이다.

러시아 혁명은 이제 역사의 한 페이지를 장식한 과거의 것이 되고, 소련도 붕괴되었지만 연극의 혁명, 나아가 예술의 혁명이었던 스타니슬랍스키 시스템은 미국에서도 적극적으로 받아들여져 뉴욕에 [액터스 스튜디오The Actors Studio]라는 워크숍이 만들어졌다.

제2차 세계 대전 직후인 1947년에 엘리아 카잔Elia Kazan, 로버트 루이스Robert Lewis, 체릴 크로퍼드Cheryl Crawford 같은 감독들이 중심이 되어 설

립된 액터스 스튜디오는 스타니슬랍스키 시스템에 근거하여 연기를 지도하는 워크숍이었다. 이후 미국의 연극과 영화계를 주름잡은 말론 브랜도Marlon Brando, 제임스 딘James Dean, 로드 스타이거Rod Steiger, 몽고메리 클리프트Montgomery Clift, 폴 뉴먼Paul Newman 등의 연기자들이 모두 액터스 스튜디오 출신이다.

스타니슬랍스키 시스템은 리얼리즘 연극의 기초가 된다. 과장되고 양식화된 연기를 배제하고 보통 사람의 일상적인 말투와 몸짓을 근거로 한 사실적 연기, 그와 동시에 등장인물의 내적 진실을 표출해 내는 집중 연기의 방법론을 말하는데, 이것을 [메소드 연기Method acting]라고 한다.

메소드 연기란 [감각의 기억]과 [감정의 기억]을 활용하는 것이 그 기본. 춥다는 것을 동작으로 표현할 때 '추울 땐 벌벌 떨리지, 손은 이렇게 하고……'와 같은 감각의 기억을 동작으로 재현하면 보는 사람도 '아아, 추운 게로구나.'하고 이해한다든가 슬프다는 감정을 표현할 때 사랑하던 반려동물이 세상을 떠났을 때를 기억해 내서 그때의 감정을 재현한다든가 하는 식의 훈련을 하는 것이다.

스타니슬랍스키 시스템의 메소드 연기는 이후 프랑스 누벨바그 운동의 [즉흥연기론]에도 영향을 주었다.

부조리 연극 | 터무니없는 연극
Theatre of the Absurd

모를수록 멋지다!

☆ 사뮈엘 베케트 Samuel Barclay Beckett 〈고도를 기다리며 En attendant Godot〉
에드워드 올비 Edward Franklin Albee 〈누가 버지니아 울프를 두려워하랴
Who's Afraid of Virginia Woolf?〉

세상은 원래 부조리한 것이다. 연극이 그 부조리함을 묘사할 경우 어찌하면 될까. 그 방법 중의 하나로 주인공이 빠져든 부조리한 상황을 리얼하게 묘사하는 것이 있는데, 이것은 [리얼리즘 연극]의 입장이다. 그리고 일반적으로 연극은 대개 리얼리즘 연극의 방식으로 상황을 표현한다.

그러나 아무리 사실적으로 부조리함을 묘사했다 해도 결국은 연극이다. 스토리가 있어서 비극이라 할지라도 이야기는 결말을 향해 진행된다. 주인공이 회사에서 갑자기 해고당하고, 애인에게도 버림받고, 병이 나고, 그런 일들이 자신에게만 닥친다고 탄식하고…… 마지막에는 자살해 버린다고 해도 어디까지나 운 나쁜 사람의 이야기일뿐, 그것은 비극이긴 해도 부조리 연극이라고는 할 수 없다.

부조리를 묘사하기 위해서는 연극의 형태 그 자체가 부조리해야 된다고 하는 것이 20세기의 새로운 연극인 부조리 연극의 주장이다.

스토리가 있는 듯 없는 듯. 대사는 의미가 있는 듯 없는 듯. 시간이 되어 막은 내리지만 이야기로서는 아무것도 해결되지 않는…… 그런 연극이 전위적이라 하여 인기가 있었다.

개념을 구현화하고 내면에서의 생존에 집중하며 '지금의 나는 그 누구도 아니다'라는 인식을 토대로 하는 [부조리 연극]은 말하자면 미술계의 쉬르리얼리즘과 같은 것이다.

이전의 연극 무대는 실내가 배경이 되든 실외가 배경이 되든 일단은 [실제처럼 보이다]라는 것을 기본으로 한 장치가 사용되었다. 그러나 부조리 연극의 경우 대부분 장소나 시대가 특정하게 정해지지 않기 때문에 무대 장치 또한 사실적인 것에서 벗어나 추상적인 표현에 중점을 두게 되었다.

극단적으로 말하면 무대 공간만 있을 뿐 배경조차 필요없는 경우가 많아졌는데 이것은 곧 돈이 없는 극단도 얼마든지 연극을 상연할 수 있게 되었다는 것을 의미한다. 무리해서 실제처럼 보이게 할 필요가 없어진 것이다.

이런 점에서도 부조리 연극은 혁명적이라 할 수 있으며 이러한 새로운 사조 덕분에 가난한 연극인들도 비상을 꿈꿀 수 있었던 것이다.

쉬르리얼리즘 이후 미술계에 점점 무엇 때문에 무엇을 그린 건지 이유를 알 수 없는 회화가 유행하게 되었듯이 부조리 연극의 등장과 함께 연극도 더욱 이유를 알 수 없는 게 되어 버렸다고 할 수 있다.

카타스트로피 | 대참사
Catastrophe

파국破局으로 끝나다……

☆ 데누망dénouement

[카타스트로피]라는 말은 [전환, 급변]을 뜻하는 그리스어 katastrophe에서 유래된 것으로 영어의 의미로는 갑작스러운 큰 변동이나 재앙, 예를 들어 전쟁이나 큰 화재로 인한 [대참사]를 뜻한다.

연극이나 영화의 개념어로는 [비극적인 결과]가 본래의 의미여서 주로 비극에 쓰여 주인공이 마지막에 큰 불행이나 죽음을 맞는 것으로 끝나는 게 일반적이다.

드라마의 클라이맥스를 카타스트로피라고 할 때도 있지만 극의 내용이 비극이 아닐 경우 카타스트로피라고는 하지 않는다.

스토리 전개 과정에서 먼저 대지진이 일어나고 그 후 사람들이 복구, 부흥을 위해 노력하여 밝은 결말을 맞이하는 것은 카타스트로피라고 하지 않고, 서로 사랑하는 두 사람이 행복하게 살았는데 대지진이 덮쳐 여자를 구하려던 남자가 죽고 살아남은 여자도 뒤따라 자살하면 카타스트로피이다.

스핀 오프 | 파생 작품
Spin Off

인기가 있으면 조금 꼬아서 또 만들어?

☆ 리부트reboot, 시퀄sequel

[스핀 오프]는 비즈니스 용어로는 연구 프로젝트에 참여했던 연구원이 연구 결과를 가지고 창업하는 것이나 그것을 지원하는 제도를 말한다. 이것은 기업의 한 부문이 기업으로부터 독립하는 일종의 기업 분할의 일환으로 쓰이는 방식이기도 하다.

그러나 이 말이 영화나 텔레비전 업계 혹은 출판업계에서는 인기 있는 작품의 원작 영화나 드라마를 바탕으로 새롭게 제작된 파생 작품을 말한다. 그러므로 문화계의 [스핀 오프]란 기존의 등장인물이나 상황을 토대로 새로운 스토리가 전개되는 영화, 드라마, 책 등을 가리킨다.

스핀 오프의 경우 원작에는 조연으로 등장했던 캐릭터가 스핀 오프로 제작되며 주역을 맡게 되거나 스토리가 일단은 완결 되었는데 그 후일담이나 혹은 훨씬 이전으로 거슬러 올라가 이야기가 전개되기도 한다. 스핀 오프는

원작과 전반적인 세계관을 공유할 뿐 주인공이나 줄거리는 전혀 다르다.

스핀 오프의 대표적인 것으로는 시트콤 〈프렌즈〉의 등장인물 조이가 할리우드로 가면서 펼쳐지는 이야기를 다룬 〈조이〉, 〈슈렉〉의 조연인 장화 신은 고양이를 주인공으로 하여 만든 〈장화 신은 고양이〉, 〈해리포터〉 시리즈의 스핀 오프인 〈신비한 동물 사전〉 등이 있다. [건담]이나 {울트라 맨]처럼 하나의 대표 제목으로 여러 편의 작품이 만들어져 있는 것은 스핀 오프라고는 하지 않는다.

프롬프터 | 대사의
Prompter

그림자의 목소리?

☆ 유럽 오페라 극장들의 프롬프터 박스prompter box

배우도 사람이기 때문에 완벽한 대사를 외워서 무대에 서려 해도 무언가의 엇박자로 인해 잊어버릴 때가 있다. 그런 경우에 대비하여 객석에서는 보이지 않는 무대의 한 구석에 대기하고 있는 것이 [프롬프터]이다.

[프롬프터]는 배우가 대사나 동작을 잊었을 경우 객석에서는 들리지 않더라도 무대의 배우에게는 들릴 정도의 목소리로 대사를 알려 주거나 동작을 지시해 준다.또한 텔레비전의 뉴스 시간에도 화면에는 주로 아나운서나 앵커의 상반신 숏bust shot만이 나오므로 뉴스 진행 도중 원고를 읽기 위해 고개를 숙이지 않고 시청자와 눈을 맞출 수 있도록 프롬프터 장치를 사용하기도 하는데, 이 경우는 연극에서 사람이 하는 프롬프터의 역할을 하는 장치를 텔레프롬프터teleprompter라고 한다. 그러나 이런 장치를 쓰는 것은 생방송일 경우이고 녹화방송일 경우에는 거의 쓰지 않는다.

최근에는 연극 공연을 위해 보통 1개월 이상의 연습 기간을 가지므로 배우가 대사를 외우고 연습할 시간이 충분하여 프롬프터를 따로 두지 않는 경우가 많다.

타이틀 롤
Title Role | 주제역主題役

제목이 되는 등장인물 역

☆ 오프닝 타이틀opening title
크롤링 타이틀crawling title

연극이나 영화, TV 드라마 가운데 사람 이름, 또는 등장인물의 배역을 작품의 제목으로 쓰는 경우가 있다. 예를 들면 셰익스피어의 〈햄릿〉이나 〈오셀로〉 같은 것. 또는 이탈리아 영화 〈우편배달부Il postino, The Postman〉 같은 제목의 작품에서 우편배달부를 연기하는 배역의 등장인물을 타이틀 롤이라고 한다.

타이틀 롤은 대부분 주역인 경우가 많지만 반드시 그런 건 아니다. 그러므로 타이틀 롤을 [주역]이라고 하면 안 되고 [주제역主題役]이라고 하는 게 정확한 표현이다.

혼동하기 쉬운 용어로 영화나 텔레비전 드라마의 [타이틀 롤Title Roll]이라는 것이 있는데, 이것은 작품 첫머리에 제목이 빵하고 나온 직후에 배우나 제작진의 이름이 죽 흘러 지나가는 자막字幕 부분을 말한다.

이것도 [타이틀 롤]이라고 하지만 [롤]의 스펠이 다르다. 주제역을 뜻하는

타이틀 롤의 [롤]은 role, [자막]의 롤은 두루마리라는 의미의 roll. 타이틀 자막에 roll이라는 단어를 쓰는 것은 두루마리에 쓴 것과 같이 문자가 화면의 상하 혹은 좌우로 말리듯이 흐르기 때문이다.

작품 첫머리나 말미에 등장인물과 제작진의 이름을 소개하는 자막 부분을 [타이틀 롤]이라고 하는 것은 사실은 일본식 영어로, 정확한 영어 표현은 [롤업 타이틀Roll-Up Title] 또는 [스태프 롤Staff Roll]이다.

타이틀 롤Title Roll의 맨 처음에 나오는 배우가 타이틀 롤Title Role이라고 말하면 무슨 소린지 헷갈리려나?

음악업계 사람들 좀
만나볼까?

아웃테이크 *Out-Take*
아카펠라 *A cappella*
어레인지 *Arrangement*
앙상블 *Ensemble*
인스트 *Instrumental*
인스파이어 *Inspire*
게네프로 *Generalprobe*
어쿠스틱 *Acoustic*
칸타빌레 *Cantabile*
인디즈 *Indies*
현대음악 *Contemporary Music*
표제음악 *Program Music*
절대음악 *Absolute Music*
고악 *Original Instruments*
십이음 기법 *Twelve-note Music*
쾨헬 번호 *Köchel-verzeichnis*
미니멀리즘 *Minimalism*
시뮬레이션 *Simulationism*
서브 컬처 *Subculture*

아웃테이크
Out-Take
| 편집 제외, 빼놓은 것

사장死藏될 뻔했던 편집 삭제본, 제외본

☆ 컴필레이션 앨범compilation album

대중음악 음반은 대체로 한 시간 전후의 길이로 제작되어 십여 곡의 작품
이 수록된다. 그러나 음반 제작을 위해 스튜디오에서 녹음을 할 때는 발매
된 음반에 수록된 곡보다 많은 수의 곡을 녹음하는 경우가 많다.

곡을 만들어서 녹음까지 했지만 아티스트 본인의 마음에 들지 않거나 앨
범 전체의 분위기와 맞지 않아 이질감이 드는 경우 등의 여러 가지 이유로
마지막 편집 과정에서 앨범에 수록하지 않고 빼놓는 곡들이 있는데 이것을
[아웃테이크]라고 한다.
그러나 아웃테이크 곡들은 최종 편집 과정에서 제외되더라도 녹음은 그대
로 보존되기 때문에 몇 년 후에 다른 앨범에 수록되는 경우도 있다.

영화의 경우에도 촬영 도중 배우의 실수 등으로 엔지(NG, No Good)가 난
부분, 무사히 촬영은 되었지만 영상이나 배우의 연기가 감독의 마음에 들

지 않아 편집 과정에서 잘라낸 부분을 아웃테이크라고 한다. 그러나 아웃테이크 필름은 대부분 버리지 않고 보관했다가 나중에 [무삭제판無削除版], [언컷 버전uncut version] 또는 [디렉터스컷director's cut]이라는 이름의 DVD를 제작하기도 한다.

아카펠라 | 무반주 합창 또는 중창
A cappella

사람 목소리만의 음악……

☆ 바비 맥퍼린Bobby McFerrin
크로스오버crossover

대중음악의 경우 아카펠라는 악기의 반주가 없고 소인수의 그룹이 목소리만으로 [노래하는] 또는 [연주하는] 것을 말한다.

아카펠라는 원래 합창을 말하므로 스포츠 시합 전에 가수가 혼자서 반주 없이 국가를 부르는 것은 아카펠라라고 하지 않는다. 그러나 오용誤用이 언제부터인가 정착되어 버렸다.

대중음악의 경우와 마찬가지로 클래식 음악에서도 무반주의 합창을 [아카펠라]라고 하는데, 원래 이것은 교회음악 용어로 간소화된 교회음악을 뜻하는 말이다. 카펠라는 예배당을 말하므로 [예배당 풍으로] 혹은 [성당 풍으로]가 아카펠라의 본래 의미이다.

아카펠라는 원래 16세기 경 이탈리아의 작곡가 팔레스트리나Giovanni pierluigi da Palestrina가 만든 교회용 합창곡의 무반주 폴리포니(polyphony : 여러 개의 성부로 이루어진 다성 음악) 양식을 일컫는 말이었다. 그러나 오늘날

에는 교회음악 외에서도 이용된다.

교회에서 출발한 음악 양식이라 그런지 대중음악의 아카펠라 또한 흑인 영가를 뿌리로 한 것 등 종교적인 것이 많다. 그러나 아카펠라가 구태여 종교음악이어야 할 필요는 없다.

종교적 음악이었던 아카펠라는 1960년대에 영국의 아카펠라 그룹 킹즈싱어즈King's singers가 등장한 이후 1988년 영화 〈칵테일〉에 삽입된 아카펠라 송 〈Don't worry be happy〉가 크게 히트하면서 대중음악의 한 장르로 확실히 자리잡게 되었다.

아카펠라는 원래 [노래]였지만 목소리로 악기, 특히 타악기를 대용하는 그룹도 있다. 흉내 내는 것과 음악이 어떻게 다른 건가 묻는다면 할 말이 없지만……

어레인지 | 편곡
Arrangement

원곡의 형편에 맞추어 손을 보는 것

☆ 헤드 어레인지|head arrangement

[어레인지]라는 말은 일상회화에서도 많이 쓰이는 외래어이지만 음악 용어로는 [편곡]을 말한다.

일단 멜로디가 준비되면 다음에 그것을 어떤 악기로 연주할까 등의 살을 붙여 나가는 것이 편곡인데, 대중음악계에서는 멜로디의 작곡과 편곡의 역할이 분담되는 경우가 많다.

하지만 클래식의 경우에는 작곡자가 편곡까지 마무리해야 비로소 작곡한 것이 된다.

교향곡 등 오케스트라를 사용하는 악곡의 경우에는 멜로디의 악기 편성 등의 작업을 어레인지라고 하지 않고 오케스트레이션이라고 한다. 악곡을 오케스트라화化하는 것이다.

이와는 별도로 교향곡으로 완성된 곡을 피아노만으로 연주할 수 있게 하는 편곡도 있다.

간단히 말하자면 기본이 되는 곡, 즉 멜로디가 있어 그것을 가지고 악기 편성이나 연주 시간 또는 그밖에 이것저것을 손보는 것이 어레인지 작업이다.

어레인지 작업은 악기에 관한 지식과 기본적인 연주 지식도 필요하므로 장인적인 재능을 필요로 하는 작업이라 할 수 있다.

앙상블
Ensemble
| 두 사람 이상의 연주

사이가 나빠도 연주 중에는 호흡을 맞추자고!

☆ 듀엣duet, 투티tutti

[앙상블Ensemble]은 '함께, 동시에'를 뜻하는 말이지만 단어 본래의 의미가 확장되어 [통일, 조화]를 뜻하는 개념어로 쓰이게 되었다.

음악의 경우 어의적으로는 단독 연주가 아니라 두 사람 이상의 연주자가 함께 연주하는 합주나 합창을 전부 앙상블이라고 해도 된다. 이 경우 복수의 연주자끼리 호흡이 맞고 화음의 균형과 통일감이 잘 갖추어졌을 때 [앙상블이 좋다]라는 표현을 쓰기도 한다.

복수의 연주자들이 모여서 만든 그룹도 앙상블이라고 부르기 때문에, 앙상블은 문맥에 따라 뜻이 변하는 말 중의 하나이다.

인스트 | 기악
Instrumental

악기만으로 연주해……

☆ 소나타sonata, 디베르티멘토divertimento

[인스트]는 [인스트루멘톨Instrumental]을 줄여 말하는 것으로, 악기만으로 연주되는 음악, 즉 기악을 뜻한다. 그러나 인스트루멘톨Instrumental 또한 줄임말로, 정확히 말하면 [인스트루멘톨 뮤직Instrumental Music]이다.

인스트는 기악을 뜻하지만 악기만으로 연주되는 곡 외에도 성악 부분이 섞여 있는 곡 중에서 전주前奏나 서곡, 간주間奏 등 악기만으로 연주하는 부분을 말하기도 한다.

클래식에서 인스트루멘톨, 즉 기악곡은 크게 나누어 독주곡과 합주곡이 있는데, 좁은 의미로는 오케스트라곡이나 실내악곡 등의 협주곡과 구별하여 한 사람의 연주자만 연주하는 독주곡을 말하기도 한다.

기악곡 중에서 독주곡은 연주하는 악기의 종류에 따라 피아노 음악, 바이올린 음악 등으로 나누고, 합주곡은 악기의 편성에 따라 실내악곡과 관현악곡 등으로 나눈다. 기악은 그 자체만으로도 독립된 악곡이 될 뿐 아니라 오페라나 오라토리오 등의 성악곡에서 전주(서곡)·간주로 사용되는 일도 적지 않다.

인스파이어
Inspire

인스피레이션Inspiration의 동사형, 영감靈感

표절한 것을 들켰을 때 흔히 내세우는 이유……

☆ 모티브motif, motive

어떤 작품에서 자극을 받아 비슷한 작품을 만드는 것을 '인스파이어 되었다'고 말한다. [인스파이어Inspire]는 영어지만 원래는 프랑스어가 어원으로 [감화·계발·고무·자극하다, 영감을 주다]라는 의미. 명사형이 인스피레이션으로, 음악업계에서는 이것도 '인스피레이션을 얻다' 등의 동사적 의미로 사용한다.

우리말로는 [영감靈感]이라고 하며, 이것은 창작의 계기가 되는 착상이나 자극을 뜻한다. 영감은 예술 작품을 창작할 때 구상 과정에서 창작자 자신도 그것이 어떻게 해서 생겨났는지를 설명할 수 없는 형태로 나타나 작품전체의 구도에 영향을 주거나 혹은 창의적 사고가 막다른 길에 이르러 정체되었을 때 물꼬를 터 주는 역할을 하기도 한다.

음악업계에서는 자신이 만든 작품이 타인의 작품과 비슷하다고 지적당했을 때 내세우는 이유로 "확실히 그 작품은 알고 있다. 내 작품은 그것에 인스파이어 되어 만든 작품으로 표절은 아니다."라고 하는 것이 이 말의 용법의 한 예.

게네프로 | 총연습
Generalprobe

처음부터 끝까지 마지막 점검……

☆ 드레스 리허설 dress rehearsal

클래식 음악의 세계에서는 독일어가 많이 쓰인다. [게네프로]도 그중 하나로 독일어 [게네랄프로베Generalprobe]의 줄임말이다. 이 말은 [게네랄general]이 전체, [프로베probe]가 연습, 리허설을 뜻하므로 처음부터 끝까지 총연습, 즉 [최종 리허설]을 의미한다.

같은 '처음부터 끝까지 총연습'을 뮤지컬이나 연극에서는 영어로 [드레스 리허설]이라고 하는데, 이것은 업계에 따라 같은 것을 두고 쓰는 용어가 다른 실례 가운데 하나이다.

클래식 업계의 전문가들은 대체로 독일어를 선호하는 경향이 있어서 무심코 [드레스 리허설]이라는 말을 썼다가는 기분 나빠할 수도 있으니 주의하자. [게네프로]라는 말을 잘 사용하면 클래식을 아는 사람으로 여겨지는 효과가 있을지도 모른다.

오페라나 뮤지컬 등 연극적 요소가 많은 음악 공연의 경우에는 리허설이 몇

단계로 나뉜다. 대사만을 말하는 단계, 몸짓을 붙여 보는 단계, 소도구를 사용하는 단계, 음악이나 효과음을 집어넣는 단계 혹은 오늘은 1막, 내일은 2막 하는 식으로 상황에 맞추어 리허설 나누어 하는 경우도 있다. 그러한 부분적인 리허설(독일어로 [프로베])이 끝나고 공연 개막일이 가까워지면 실제 무대에 대도구를 설치하고 조명이나 음악도 붙이고 의상도 갖추어 입고 처음부터 끝까지 전체적인 리허설을 한다. 이것이 바로 [게네프로]이다.

교향곡 등의 오케스트라를 사용하는 콘서트에도 마찬가지로 몇 개의 부분적인 리허설 후에 실제 공연과 같이 전곡을 처음부터 끝까지 연주하는 마지막 연습을 하기 때문에 이것도 게네프로라고 한다. 보통 리허설에서는 연출가나 지휘자가 연주가 마음에 안 들면 도중에서 멈추고 '여기는 이렇게'라고 구두로 지시를 하지만 게네프로는 원칙적으로 도중에 멈추는 일 없이 실제 공연과 똑같이 연주한다. 그래서 오케스트라에 따라서는 이 게네프로를 학생 등에게 무료로 공개하거나 혹은 저가 요금으로 유료로 공개하는 경우도 있다.

어쿠스틱 | 청각의, 음향의
Acoustic

전기를 사용하지 않는 악기와 음악

☆ 베이스트랩 bass trap
디퓨저 diffuser

[어쿠스틱]은 영어 의미로는 '청각의, 음향의'라는 뜻으로 음향과 음질을 뜻하는 말이다. 그런데 이 말이 언제부터인지 전기로 증폭시키지 않는 악기, 또는 그러한 악기로 연주하는 음악을 뜻하게 되었다.

일반적으로 어쿠스틱, 하면 먼저 기타라는 악기를 떠올린다. 어쿠스틱 기타는 일렉트릭electric 기타의 상대적 악기라 할 수 있다. 어쿠스틱 기타는 증폭 회로가 내장되어 있는 일렉트릭 기타와 달리 기타 자체의 현과 몸통의 울림을 통해 소리를 만들어 낸다.

어쿠스틱은 특히 록이나 팝 등 대중음악 업계에서 앰프를 사용하지 않는 악기나 연주, 또는 어쿠스틱 악기를 쓴 연주가 이루어지는 공간을 가리키는 말로 쓰이며 일반적으로 [생음악]이라는 표현을 쓰기도 한다.

과학 기술의 발달에 따라 새로운 기기나 기술이 나타나 지금까지 없던 명칭이 필요하게 될 때가 종종 있다.

최근의 예로 카메라의 경우가 그렇다. 디지털 카메라가 등장할 때까지 [카메라]라고 하면 필름을 사용하는 것이었다. 그런데 디지털 카메라가 보급되면서 디지털 카메라가 아닌 이전의 카메라를 뭐라 부를지 문제가 되어 [필름 카메라] [아날로그 카메라] [은염銀鹽 카메라] 등 몇 가지 명칭이 사용되었다. 그러나 명칭이 통일되기도 전에 디지털 카메라가 너무 많이 보급되어 버려 필름을 사용하는 카메라 자체가 차츰 자취를 감추게 되고 말았다.

카메라와 마찬가지로 기타의 경우에는 전기로 증폭시켜 소리를 크게 재생해 내는 일렉트릭 기타가 등장하면서 이전의 기타는 어쿠스틱 기타라고 부르게 되었다.

생각해 보면 악기 전부가 어쿠스틱, 즉 음향 기기이지만 기타 외에도 바이올린, 첼로, 피아노, 오르간, 드럼 등은 전기를 사용하는 것과 그렇지 않은 어쿠스틱 악기로 구분된다. 그러나 관악기의 경우 전기로 증폭시키는 악기가 거의 없으므로 특별히 어쿠스틱 트럼펫 같은 표현은 쓰지 않는다.

칸타빌레 | 노래하듯이 (연주할 것)
Cantabile

차이콥스키의 안단테 칸타빌레……

☆ 뒤라스 Marguerite Duras
「모데라토칸타빌레 Moderato Cantabile」

[칸타빌레]는 음악의 연주 지시 용어의 하나로 '노래'를 뜻하는 라틴어 [칸토 canto]를 형용사화한 것이다. 그러므로 [칸탄도 cantando]나 [칸탄테 cantante]도 같은 뜻으로 쓰인다.

칸타빌레는 [노래하듯이] 연주하라는 지시로, [매끄럽게, 자연스럽게, 표정을 풍부하게] 감정을 넣어 연주하라는 뜻이 담겨 있다. 그러나 이것은 노래하는 쪽에 대한 지시가 아니라 악기 연주에 대한 지시이다.

클래식 악기, 특히 피아노나 바이올린은 어려서부터 배우지 않으면 대가로 크기 힘들다. 그래서 보통 유·소년기부터 훈련이 시작되는데 그렇게 해서 연주 테크닉은 익힐 수 있지만 인생 경험이 없는 아이에게는 감정이 있어도 그것을 어떻게 표현해야 할지를 안다는 건 어려운 일이다. 물론 로봇이 연주하는 것처럼 기계적인 연주도 나름의 매력이 있겠지만 악곡들 중에는 감정을 넣어 연주해야 하는 경우가 많기 때문에 칸타빌레라는 지시어가 악

보에 쓰이게 된 것이다.

연주자들 중에는 간혹 [칸타빌레]로 연주하라는 악보의 지시를 보고는 부자연스럽게 황홀한 표정으로 연주하는 사람들이 있는데, 칸타빌레는 어디까지나 연주에 대한 지시로 얼굴 표정은 아무래도 상관없다.

인디즈 | 독립 라벨

Indies

아티스트의 자체 제작 음반

☆ 엔엠이NME
《시에이티식스C86》

[인디즈Indies]는 [Independent Label], 즉 독립 제작 음반이라는 의미이다.

음반 제작업계가 아직 잘 나가던 시대에는 세계적인 대★ 음반회사 몇몇이 시장을 독점하다시피 했으므로 아티스트가 음반이나 CD를 내려면 그런 음반회사의 프로듀서나 디렉터와 사이좋게 되든지 대단한 재능이 있어야만 했다.

그러나 큰 손이 상대를 해 주지 않는 아티스트 중에도 재능 있는 사람은 많이 있고, 음반을 내놓아 착실하게 수천 장만 팔린다면 상업적으로도 손해는 안 볼 수 있다. 그래서 상업주의를 고수하는 기성 음반회사들의 시스템에 의지하지 않고 독자적으로 음반을 제작하고자 하는 움직임이 일게 된 것이다.

특히 1970년대 후반의 펑크 붐 이후 기성 음반회사들의 상업주의에 동조하지 않고 자신이 하고 싶은 음악을 하는 부류들의 활동이 활발해지기 시

작했다.

그러나 인디즈는 펑크나 메탈, 힙합 같은 구체적 장르를 지향하는 게 아니라 음악에 담기는 메시지에 집중해서 창작 활동을 하는 아티스트들의 아웃사이더적的 창작물을 통칭하는 개념어이다.

인디즈 음반의 경우 작은 규모의 음반사에서 내는 경우도 있지만 아티스트 자신이 직접 제작 판매하는 경우도 많다. 이러한 움직임은 처음에는 대중음악계에서 출발했지만 클래식 음악업계에서도 오케스트라가 자신들의 콘서트를 녹음하여 자체 라벨을 가지고 CD를 제작하거나 웹web을 통해 전송, 배포하는 움직임이 가속화되고 있다.

현대음악
Contemporary Music
| 제2차 세계 대전 후의 새로운 음악

조금 전까지는 새로웠던 음악

☆ 존 케이지John Cage
〈가상 풍경Imaginary Landscape No.4〉

[현대음악]은 이제 하나의 명칭일 뿐 실제로는 현대의 음악이 아니다.
클래식 음악의 세계에서 현대음악이라고 하는 경우는 1960년대를 전후로
유행했던 [전위적인 음악]을 가리킨다. 21세기에 들어선 지금도 여전히 현
대음악을 작곡하고 있는 사람도 있지만 그런 작곡자들은 극히 소수에 지나
지 않고, 심지어 '현대음악은 이제 진부하다'는 말까지 나올 정도이다.

서양음악의 근간을 이루는 세 가지 요소는 [멜로디, 리듬, 하모니]이다. 그
러므로 이것이 없으면 일단 음악이 성립되지 않는다. 그런데 19세기 말 경
부터 이러한 상식을 파괴하는 움직임이 시작되어 [조성調性의 파괴]가 곧
새로움을 의미하게 되었다.
이러한 움직임은 제2차 세계 대전 후 1960년대 무렵에 이르러 정점을 찍으
며 뭐가 뭔지, 왜 그래야 하는 건지 이유를 알 수 없는 음악이 유행하게 되
었다.

상식적으로 원래 음악이란 들으면 즐겁고 마음이 편안해지고 또는 감성을 자극하여 어떤 울림을 만들어내고 하는 것이었는데 그러한 음악과는 전혀 딴판으로 작곡자의 [즉흥적 착상]을 평가하는 음악이 등장한 것이다.

그러나 음악에 대해 전문 지식을 지닌 사람에게는 음악의 세 요소, 즉 멜로디, 리듬, 하모니가 어떻게 파괴되었는지를 이야기하는 게 흥미로울지 몰라도 일반 음악 팬에게는 대체로 단지 지루하고 불쾌한 것일 뿐이다. 이러한 이유로 결국 현대음악은 일부 마니아들에게만 받아들여진 채 시들해져버리고 말았다.

[현대음악]은 예술적, 학문적으로는 가치가 있을지 모르나 무엇보다 상업성이 취약했는데 일부에서는 그럴수록 가치 있는 것으로 받아들여져 점점더 마니아화化되어 갔다.

1960년대부터 1970년대에 걸쳐 이러한 경향은 음악뿐 아니라 문학이나 미술에도 있었다.

영어의 [Contemporary]는 '동시대의'라는 의미이므로 1960년대 당시에는 이러한 음악이 당연히 [컨템포러리 뮤직]이었지만 지금은 [20세기 음악] 등으로 부르기도 한다.

표제음악 | 내용을 언어로 사전에 설명한 음악
Program Music

이야기가 있을 것 같아……

☆ 베토벤Ludwig van Beethoven
〈교향곡 제6번 '전원' Symphony No.6 in F Major, Op.68 'Pastoral'〉

이야기 혹은 심상 풍경, 정경 등 특정한 무엇인가를 묘사한 음악을 통틀어 [표제음악標題音樂]이라고 한다.

엄밀하게 말하면 표제음악이란 그러한 음악에 작곡가 자신이 악곡의 내용을 설명한 문장을 제목으로 제시하거나 설명문을 붙여서 악곡의 제재題材의 내용과 관련된 사항을 표현 내지 암시하고자 하는 기악곡을 뜻한다. 영어로는 [프로그램 뮤직].

즉 "자유롭게 들어 주십시오." 하는 것이 보통의 음악이라면 "이 곡은 이런 곡이니까 이렇게 들어 주십시오." 하고 작곡가가 프로그램을 제시하는 것으로, 해설서 첨부 음악이라고도 한다. 해설이라 해도 그 해설이 몇 십 페이지씩 되는 건 아니고 단 몇 줄의 간단한 설명인 경우가 많다.

표제음악의 [표제標題]와 혼동하기 쉬운 것이 [표제表題]이다.

[표제表題]란 제목, 즉 타이틀을 뜻하며 〈영웅의 생애〉, 〈나의 조국〉 같은

교향시의 타이틀이 [표제表題]이다. 베토벤의 피아노 협주곡 〈황제〉나 베토벤의 교향곡 〈운명〉처럼 작곡가 자신이 붙인 것이 아닌 닉네임도 표제表題의 하나라고 할 수 있다.

반면에 [표제標題]는 타이틀이 아니고 프로그램이다. 표제음악에는 표제表題가 있지만 표제表題가 있는 음악 전부가 표제음악은 아니다.
또한 가사가 있는 오페라나 가곡 등 성악이 들어간 곡들은 표제음악에 포함되지 않고, 기악곡만을 표제음악이라고 한다.

표제標題음악이라는 개념은 19세기 낭만주의의 영향으로 탄생된 것이지만 거슬러 올라가면 그 이전 바로크 시대부터 표제음악으로 분류되는 악곡들이 있었다.
대표적인 표제음악의 악곡으로는 비발디의 〈사계四季〉, 베토벤의 〈전원 교향곡〉, 베를리오즈의 〈환상 교향곡〉 등이 있다.
표제음악과 대립되는 개념으로, 해설도 없으며 이야기도 없는 음악을 [절대음악]이라고 한다.

절대음악 | 순純 음악
Absolute Music

음악의 원리주의!

☆ 에두아르드 한슬릭Eduard Hanslick
「음악의 아름다움에 대하여Vom Musikalisch-Schönen」

[절대음악]은 표제 음악이 유행했던 시기에 그 대립 개념으로 생겨난 것이다. 그러나 절대음악이라는 개념과 명칭이 뒤늦게 붙여졌을 뿐 이러한 음악 자체는 이전부터 있었다.

표제음악이 언어에 의한 프로그램이 전제되고 그것에 따라 음악이 만들어지는 것에 대립하여 절대음악은 음악은 음악만으로 완결되어야 하는 것이며 언어의 힘을 빌리는 음악은 통속적이다]라는 개념에서 출발한 것이다. 그러므로 절대음악은 음악 이외의 어떤 표상表像이나 관념을 배제하고 오직 음의 구성에 집중하여 만든 음악을 뜻한다.

회화로 말해서 표제음악이 구상적인 회화라면 절대음악은 추상회화 같은 것으로, 난해하다면 난해한 것이다. 처음부터 무언가를 그린 것이 아니기 때문이다.

난해하다는 것은 그것을 알면 훌륭한 것으로, 고상하다고 할까 고급스러운 이미지를 갖는다. 절대음악을 아는 사람은 예술적 감성이 탁월하다, 라고 할 수 있기 때문이다.

이런 이유로 19세기 말에는 표제음악보다 절대음악을 뛰어난 것으로 평가하는 풍조가 있었지만 지금은 절대음악과 표제음악의 우열을 가리는 경우는 없다.

대부분의 작곡가가 표제음악도 만들고 절대음악도 만들기 때문인데, 사실은 의식적으로 '이것은 절대음악이다'라고 생각하며 곡을 작곡하는 경우는 거의 없다. 어찌 보면 음악 평론가만이 절대음악이라는 개념을 의식하는 것일 수도 있다.

예를 들어 차이콥스키의 〈교향곡 제6번 비창Symphony No.6 in B Minor, 'Pathétique'〉은 절대음악에 속하는 곡이지만 표제음악적的으로 감상할 수도 있고, 또 표제음악의 경우에도 제재에 관한 설명 없이 들으면 절대음악처럼 감상할 수도 있다.

고악 | 곡이 작곡된 당시의 악기를 사용한 연주
Original Instruments

클래식 음악계에서는 '요즘 고악이 가장 새롭다'는 문구가 종종 등장한다. [고악古樂]이 새롭다는 것은 무엇인가.

[고악]은 고악기와 고악기에 의한 연주라는 의미를 포함한다. 여기서 고악기란 중고악기가 아니라 옛날의 악기이다. 어느 정도 옛날인가 하면 적어도 20세기보다는 이전의 악기를 말하지만 실제로 몇 백 년 전의 악기가 아니더라도 당시와 같은 재료나 제작법으로 만들어진 악기라면 그것도 고악기라 한다.

영어로는 오리지널 악기Original Instruments 또는 피리어드 악기Period Instruments라고 하기도 하고 히스토리컬 악기Historical Instruments라고도 한다. 여기서 피리어드Period 는 '시대'라는 의미.

악기는 날마다 개량되어 왔다. 단순하게 이야기하면 좀 더 정확한 음정을 내고 좀 더 큰 음을 낼 수 있도록 진화된 것이다. 음악의 대중화에 의해 대

규모 홀에서 연주하게 되자 좀 더 큰 소리를 낼 수 있는 악기가 아니면 청중에게 들리지 않으므로 차츰 진화된 것이다. 새로운 재료의 개발이라고 하는 과학 기술의 발전도 여기에 기여했다.

그러나 제2차 세계 대전 후 현대악기에 의한 변질된 연주로부터 악곡 본래의 순수성을 되살리자는 주장이 일어나기 시작했다.

"지금 연주에 사용하는 악기는 바흐나 모차르트가 살았던 시대의 것과는 다르다, 그들은 당시의 악기를 상정하며 작곡했다. 그렇다면 당시의 악기로 연주하는 것이 올바른 게 아니겠는가……"

그렇게 해서 각 악곡의 작곡가가 살았던 시대, 그 작곡가가 들었을 음을 추구하여 그것을 재현하고자 하는 예술 운동이 일어나게 되었고, 이것이 고악의 시작이다.

이러한 움직임은 영국의 데이비드 먼로우가 1967년에 고악만을 연주하는 〈런던 고음악연주단The Early Music Consort of London〉을 결성함으로써 시작되었다.

악기가 달라지면 연주법도 바뀌게 되어 같은 곡이라도 듣는 사람에게 다가오는 음향의 느낌이 달라진다. 하지만 어느 쪽이 좋은가 하는 것은 개인의 취향에 달린 문제일 것이다.

십이음 기법 | 12음을 균등하게 다루는 음악
Twelve-note Music

몰라도 좋은……

☆ 쇤베르크 Arnold Schönberg
〈피아노 모음곡 Suite for Piano Op.25〉

쇤베르크 등 신빈악파 Second Viennese School가 확립한 새로운 음악 기법이 [십이음 기법].

그것에 의해 생긴 것이 [십이음 음악]으로 [무조음악 無調音樂]이라고도 한다.

십이음이란 [도.레.미.파.솔.라.시.도] 7개의 음에 그 음 사이의 반음 5개를 더한 12개의 음을 말한다.

피아노의 건반을 떠올려 보면 된다. 하얀 건반의 도와 레, 레와 미 사이에 검은 건반이 있고, 마찬가지로 파와 솔, 솔과 라, 라와 시의 사이에도 검은 건반이 있기 때문에 검은 건반은 모두 5개가 된다. 왜 미와 파 사이에는 검은 건반이 없는가. 이것을 설명하려면 길어지기 때문에 생략. 굳이 알고 싶다면 제법 전문적인 책을 읽는 수밖에 없지만 아무튼 서양 음악은 12개의 음에 의해 성립되어 있다.

이 12개의 음은 전부 같은 빈도로 사용되지 않고 곡에 따라 음의 사용 빈도가

달라지는데 그것을 [조성調性]이라고 하며 바장조, 라단조 등으로 부른다.

십이음 기법은 이 조성을 없애면 어떻게 될까 하는 데서 시작된 것이다. 그러므로 십이음 기법의 음악은 참으로 불안정한 음조를 이루게 되었는데, 그것을 '새롭다, 획기적이다'라고 한 것이다.

그러나 십이음 기법의 음악은 재미도 없고 아름답지도 않기 때문에 실험적인 것으로 끝나 버렸다. 십이음 기법의 음악은 음악이라고 하기보다는 수학의 세계에 가까운 것인데, 이런 기법이 20세기 초에 생겨나 한때 유행했다.

쾨헬 번호 | 모차르트 작품 번호
Köchel-verzeichnis

모차르트 마니아들 사이의 번호

☆ 앨프리드 아인슈타인Alfred Einstein
「모차르트, 그의 생애와 작품Mozart: His Character, His Work」

〈교향곡 제40번 K.550〉이라는 표기를 CD나 콘서트의 포스터 등에서 본 적이 있을 것이다. 여기서 K.550의 [K.]는 [쾨헬]이라 읽는데 쾨헬이란 무엇일까. 쾨헬은 사람 이름으로, 루트비히 폰 쾨헬Ludwig von Köchel이라고 하는 19세기 오스트리아의 음악 학자를 말한다.

클래식 악곡은 〈교향곡 제1번〉 또는 〈피아노 소나타 제2번〉과 같이 제조 번호 같은 곡명을 가진 것들이 대부분이다. 거기에 덧붙여 Op.10이나 Op.45 등 [오푸스Opus]라고 하는 작품 번호가 붙을 때도 있다.
이 작품 번호는 한 작곡가의 작품 전체를 일련번호에 의해 연대순으로 표기한 것으로, 18세기 말 베토벤이 활동하던 무렵부터 본격적으로 사용되었다.
[작품 번호Opus]는 일반적으로 작곡가가 작품을 발표할 때, 즉 악보 출간 시에 붙이는 것이었다. 하지만 그 이전의 악곡들은 악보가 출판된 것도 드물어서 작품 번호가 붙어 있지 않고 게다가 오리지널 악보도 작곡가의 수

중에 남아 있지 않은 경우도 많아 후세의 음악학자들이 고심하여 작곡가의 작품이 작곡된 시기를 추정하여 번호를 붙이게 되었다.

그래서 일반적인 작품 번호인 [오푸스Opus] 이외에 모차르트 작품에는 [쾨헬 번호(기호는 K. 또는 K.V.)], 바흐 작품에는 [바흐 작품 목록 번호(기호는 BWV)] 등이 붙게 된 것이다.

모차르트의 작품에 작품 번호를 붙인 쾨헬이라는 사람은 식물학자이면서 동시에 모차르트 연구의 전문가로 꼽히는 음악 학자였다.

쾨헬은 서른다섯이라는 젊은 나이에 세상을 떠났지만 방대한 양의 작품을 남긴 모차르트의 작품 전체를 가지고 목록을 만들어 작곡된 순서대로 번호를 붙였다. 그것이 나중에 [쾨헬 번호]라고 불리게 된 것이다.

이 번호도 연구가 진행됨에 따라 몇 차례 개정되었고, 쾨헬이 세상을 떠난 뒤에도 여러 연구자들에 의해 다시 개정되었지만 쾨헬 번호라는 명칭은 그대로 사용되고 있다.

CD 등에는 쾨헬의 머리문자 K.로 표기되는 경우가 많은데, 클래식을 잘 모르는 사람에게 이것은 수수께끼의 번호일 수밖에 없다.

모차르트 마니아 중에는 〈교향곡 제40번〉이라고 하지 않고 "오늘 550을 들었다."라는 표현을 쓰는 사람들도 있다.

미니멀리즘 | 최소한 주의
Minimalism

오드리 헵번과 고질라?

☆ 바바라 로즈Babara Rose

미니멀은 '최소한의, 최소의'라는 뜻이므로 [미니멀리즘]은 [최소한주의]
라고 해도 좋을 것이다.

미술에 적용된 미니멀리즘은 [미니멀 아트]라고도 하며 말 그대로 형태나
색채를 최소한도로 하여 단순함과 간결함을 추구하고자 하는 트렌드라 할
수 있다. 한마디로 말해 장식적인 요소를 배제하고 정말로 필요한 것만을
남기는 것을 뜻한다.

패션 디자이너 지방시Hubert de Givenchy는 여배우 오드리 헵번을 [미니멀리
즘]이라고 평하기도 했다. 군살이 하나도 없는 슬림한 체형이었기 때문이다.

미니멀 아트는 1960년대 중반부터 미국에서 유행했다.

입방체나 기하학적인 도형 등 군더더기 없는 형태의 연속적 배열, 빨강이
나 파랑 등의 단순한 원색의 사용 등을 통해 예술적 표현이 극도로 절제되

어 있는 듯 하지만 사실은 예술적으로 표현된 작품을 말한다.

기하학적인 도형이 배치되어 있는 것뿐인데 장시간 보고 있으면 [시간]을 느끼게 한다든가 또 다른 날 보러 가면 보는 사람의 기분이나 감정에 따라 다른 것이 느껴진다든가, 극도로 절제된 화면 구성을 통해 보는 사람이 어떤 식으로든 참여할 수 있는 여지를 남기는 예술이라 할 수 있다. 어찌 보면 보는 사람이 참여하지 않으면 성립되지 않는 예술이므로 자연히 연극적이 되기도 한다.

음악의 경우에도 1960년대에 [미니멀 뮤직]이라는 것이 등장했다.

미니멀리즘의 유명한 작곡가로는 스티브 라이시Steve Reich나 필립 글래스 Philip Glass를 꼽을 수 있는데 이들은 지금까지도 활약하고 있다.

미니멀리즘 음악 또한 미니멀 아트와 마찬가지로 음의 움직임을 최소화한 것이다.

미니멀리즘 음악의 경우에는 같은 리듬, 선율이라고도 할 수 없는 최소한의 멜로디가 오로지 집요하게 반복된다. 인간의 맥박 음을 계속해서 듣고 있는 듯한 기분에 빠지게 하는 음악이라 할 수 있다.

일본에서 만들어져 엄청난 흥행 기록을 세운 특수 촬영 괴수 영화 〈고질라 Godzilla, 1954〉의 영화 음악 또한 일종의 미니멀 뮤직이라 할 수 있다.

시뮬레이션 | 모방 복제
Simulationism

사진과 인쇄술, 나아가 방송매체 등 미디어의 발전에 따라 오리지널과 복제의 개념이 흔들리기 시작한 시점이 있다. 그리고 컴퓨터와 인터넷의 발달이 그것을 가속화시켰다. 바로 이 시점에 등장한 것이 [시뮬레이셔니즘 Simulationism]이라는 개념이다.

'닮아 있다, 모방하다' 등의 의미를 지닌 라틴어 [시뮬라크르 simulacre]가 그 어원이며 시뮬레이션 게임의 [시뮬레이션]과도 어원이 같다.
현실에서는 안 되는 것을 예측할 때 "시뮬레이션 해 봅시다."라는 표현을 쓰며, 세금을 올린 경우 경기 동향을 예측하는 시뮬레이션이 있는가 하면 일기예보도 일종의 시뮬레이션이라 할 수 있다.

예술의 경우 시뮬레이션이란 역사적인 명화 또는 미디어를 통해 누구나가 알고 있는 비주얼 이미지를 그대로 인용해 버리는 것을 말한다.

시뮬레이션이 도작盜作이나 표절과 다른 것은 그것이 인용이라는 것을 당당하게 선언하는 것. 예술의 시뮬레이션은 프랑스의 철학자 장 보드리야르 Jean Baudrillard의 [시뮬라크르 이론]이나 [구조주의]의 영향을 받은 것이라고도 할 수 있다. 더 이상 오리지널이란 것이 존재할 수 없기 때문에 기존의 것을 받아들여 다른 것으로 만들어 나갈 수밖에 없다고 하는 일종의 전략적 사고라 하겠다.

음악은 물론 미술에도 연동되는 시뮬레이션의 기법에는 여러 가지가 있는데 그 중 가장 잘 알려진 것으로 [컷 업], [샘플링], [리믹스]를 꼽을 수 있다.

○ 컷 업Cut-Up
다다이즘dadaism의 작가들이 시작한 것 중의 하나. 임의의 신문 기사 등에서 어구phrase 단위 또는 단어 단위로 발췌하여 그것을 랜덤 기법으로 빼서 새로운 문장을 만들고, 우발성 예술을 시도한 것이 그 시작이다.
기존의 악곡이나 비주얼 이미지를 잘라내어 순서를 바꿔서 다시 배열하는 기법이다.

○ 샘플링Sampling
다른 사람이 만든 과거 작품의 일부를 발췌해서 가공하여 다른 곡을 만들

어 내는 것을 말한다.

○ 리믹스Remix

음악의 리믹스는 복수의 기존 곡을 편집하여 다른 곡을 만들어 내는 것, 즉 섞어 버리는 기법을 말한다.

서브 컬처 | 저속한 문화
Subculture

바야흐로 국책國策 산업!

☆ 바바라 로즈Babara Rose

요즘 각국에서는 서브 컬처가 문화의 주류를 이루고 있다고도 할 수 있다. 만화와 애니메이션이 서브 컬처의 대표주자들이지만 본래는 여러 가지 장르를 포괄하고 있다. 그 모든 장르의 서브 컬처에 공통적인 것은 '메인 컬처main culture_ 혹은 하이 컬처는 아니다'라는 것.

메인 컬처란 대학에서 가르치는 학문, 순수 문학, 아카데믹한 미술, 클래식 음악, 전통적인 연극 등과 같은 것들이다.
이러한 고상한 고급문화가 아닌 대중적인 문화를 [서브 컬처]라고 하는데, 1990년대 무렵부터 서브 컬처가 인류의 문화 전반을 지배하기 시작했다고 할 수 있다.

서브 컬처에는 미스터리나 SF를 포함한 대중소설, 록이나 팝 등의 대중음악, 영화(일부 예술영화가 아닌 일반 영화), 언더그라운드 연극 등이 포함된다.

서브 컬처 중에서도 만화와 애니메이션은 다른 장르에 비해 좀 더 차별받고 경시되었다. '아이들이 읽는 것, 보는 것'이라는 선입견 때문에 버젓한 문화로 여겨지지 못한 것이다.

그러나 만화와 애니메이션으로 자라온 세대가 어른이 된 1980년대가 되면서 보던 사람 전부가 만드는 사람, 배급하는 사람이 되어 갑자기 이 장르가 발전하기 시작했다. [오타쿠]가 등장한 것도 이 무렵의 일이다.

결국 현재는 만화나 애니메이션을 콘텐츠 산업이라 하여 국책 산업으로 장려하기까지에 이르렀다. 시대가 변한 것이다.

서브 컬처와 비슷한 개념으로 1960년대부터 1970년대에 걸쳐 유행한 [카운터 컬처counter culture]가 있다. 이것은 주류 문화와 사회에 대해 이의를 제기하는 대항문화對抗文化였으며 언더그라운드 연극이나 포크 송, 록 등이 여기에 해당된다.

[카운터 컬처]가 반체제적이라는 특징을 갖는 것과 달리 [서브 컬처]는 정치색이 희박했다. 시간이 흐르며 카운터 컬처는 점점 사그라들고 하이 컬처도 그 권위를 잃어 결국 서브 컬처가 마지막 승자가 되었다……는 것이 지금까지의 결론이다.

이건 무슨 뜻?
알쏭달쏭 현대 아트 용어

다다 *Dada*
쉬르리얼리즘 *Surrealism*
바우하우스 *Bauhaus*
퇴폐예술 *Degenerate Art*
에콜 드 파리 *Ecole de Paris*
아르누보 *Art Nouveau*
콜라주 *Collage*
팝 아트 *Pop art*
아르테 포베라 *Arte Povera*
모노파 *物派*
포스트모더니즘 *Postmodernism*

다다 | 허무주의적 예술 운동
Dada

모든 것을 부정하라!

☆ 앙드레 브르통 Andre Breton 「나자 Nadja」
막스 에른스트 Max Ernst

[다다 Dada]는 제1차 세계 대전 이후 유럽이나 미국 각 도시에서 고조된 운동의 명칭으로 [반反예술 anti-art, 반反문명 anti-civilization, 반反전통 anti-tradition]을 지향했다.

다다라고 하는 말은 운동의 제창자인 프랑스 시인 트리스탕 차라 Tristan Tzara가 사전에서 찾아낸 말로 '어린이가 갖고 노는 말 머리가 달린 장난감'을 뜻한다. 이렇듯 별 의미를 가지고 있지 않은 단어를 사용함으로써, [다다이스트]들은 기존의 모든 것을 거부하고 부정하고 공격했다.
다다는 시뿐만 아니라 문학, 조각, 미술, 디자인, 음악, 연극, 영화 등 모든 영역으로 뻗어 나갔다.

왜 이러한 사고가 인기가 있었을까. 혹은 왜 이런 생각이 생겨났을까.
그것은 제1차 세계 대전이라고 하는 인류가 예전에 체험해 본 적 없는 [대

량의 죽음]이 있었기 때문이다. 많은 사람들이 허무감에 빠지고, 전쟁의 파괴성에 대한 증오와 냉소심이 사회를 지배했다.

'바보 같아서 더 이상 참을 수 없다'라는 기분이 기성의 가치관에 대한 부정을 낳았으며 이러한 태도는 예술에도 반영되었다.

종래의 미학 또는 미 개념에 대한 반감을 토대로 '무의미함의 의미'를 찾는 [다다]가 태어난 것이다. [다다이스트]들은 "예술이란 있으나마나 한 것. 그렇다면 그 도움이 되지 않는 것을, 의미를 알 수 없는 것들을 해 보자."라는 주장을 펼쳤다.

이러한 정신은 다다 운동이 끝난 후에도 20세기의 예술 전반에 잠재적으로 내재한다.

다다를 이끈 시인 차라는 시인 앙드레 브르통Andre Breton을 만나 쉬르리얼리즘Surrealism에도 영향을 주게 된다.

쉬르리얼리즘 | 초현실주의
Surrealism

현실을 넘어선 불가사의한 세계

☆ 데페이즈망Dépaysement

[현실주의]를 뜻하는 [리얼리즘]에 쉬르sur를 붙이면 현실을 넘어선 예술을 말하는 것이 된다. 큐비즘의 이론적 지도자였던 프랑스 시인 기욤 아폴리네르Guillaume Apollinaire가 자신이 쓴 희곡의 무대 디자인을 피카소Pablo Picasso에게 의뢰했는데, 그 디자인이 완성된 것을 보고 [쉬르리얼리즘]이라고 명명한 것이 시작이라고 알려져 있다.

쉬르리얼리즘 회화는 치밀한 사실적 묘사를 통해 현실에서는 있을 수 없는 세계를 표현했다. 의식과 무의식을 혼합하여 현실을 초월한 초현실을 창조한 것이 쉬르리얼리즘이다. 그렇다고 판타지를 그렸다는 것이 아니고, 어디까지나 인간의 내면에 있는 것을 묘사한 것이다. 쉬르리얼리즘은 무의식의 표면화라고도 할 수 있다. 그래서 무의식으로 향하는 길을 개척한 정신분석학자 지그문트 프로이트Sigmund Freud의 영향을 많이 받았다.

무의식 속에 있는 것을 그리려고 할 경우 방해하는 것은 [이성] 혹은 [의식].
쉬르리얼리즘은 그 이성이나 의식을 배제하고 창작한다는 것이지만, 과연
그런 것이 가능할까?

쉬르리얼리즘 화가 중 호안 미로Joan Miro, 막스 에른스트Max Ernst, 앙드레
마송André Masson 등은 구상성이 없고 무의식을 자유롭게 풀어내는 추상 회
화에 가까운 작품을 그렸다. 한편, 살바도르 달리Salvador Dali나 르네 마그
리트René Magritte 등은 현실 세계에서 있을 수 없는 부조리함(예를 들어 낮과
밤의 공존)을 담은 초현실적 공간을 그리는 데 몰두했다.

〈쉬르리얼리즘의 화가와 작품〉

살바도르 달리Salvador Dali ·········	〈기억의 지속The persistence of memory〉
호안 미로Joan Miro ·········	〈꿈 그림dream pictures〉
막스 에른스트Max Ernst ·········	〈셀레베즈의 코끼리The Elephant Celebes〉
앙드레 마송André Masson ·········	〈물고기들의 전쟁Battle of fishes〉
르네 마그리트René Magritte ·········	〈백지위임장Le blanc-seing〉
	〈골콩드Golconde〉
조르조 데 키리코Giorgio de Chirico ·········	〈거리의 우수와 신비
	The Mystery and Melancholy of a Street〉
폴 델보Paul Delvaux ·········	〈레다Leda〉

바우하우스 | 예술과 기술 종합 학교
Bauhaus

모더니즘의 안식처

☆ 장 뤽 고다르 Jean Luc Godard
T.S.엘리엇 Thomas Stearns Eliot

1919년 당시의 건물들은 대부분 화려하고 웅장한 고딕 양식으로 꾸며져 있었다. 아름다움 외에는 용도가 없는 장식들에 건축가 [발터 그로피우스 Walter Gropius]는 의문을 제기했다. 제1차 세계 대전 패전 이후 독일에는 실용적이고 합리적인 디자인이 필요하다고 보았기 때문이다.

예술 학교 [바우하우스 Bauhaus]는 불필요한 장식이 제거된 현대 건축 디자인의 시작이었다.

바우하우스 건물의 디자인도, 학교의 성격도 이전까지와는 달랐다. 초대 교장을 맡은 그로피우스는 회화, 조각, 디자인 등 예술의 이면에 존재하는 기술의 중요성을 강조했다. 이를 바탕으로 바우하우스에서는 예술과 기술의 통합을 목표로 한 교육이 이루어졌다.

바우하우스의 모든 학생은 예비 과정에서 6개월간 기초 조형훈련을 받는다. 이후 3년간 금속·조각·도자기·벽화·글라스그림·직물 등의 각 공방으로 진급

하여 예술 이념을 배우고, 실제적인 기술을 익힌다. 그리고 마지막으로 건축 과정을 밟는다.

미래의 새로운 건축을 위해서는 조각, 회화와 같은 순수미술과 공예와 같은 응용미술이 통합을 이루어야 한다는 바우하우스의 이념이 잘 드러나는 교육 과정이었다.

바우하우스에는 교수가 없었다. 라이오넬 파이닝거Lyonel Feininger, 파울 클레Paul Klee, 요하네스 이텐Johannes Itten, 오스카 슐레머Oskar Schlemmer, 바실리 칸딘스키Wassily Kandinsky 등의 저명한 예술가들이 [마이스터Meister]로서 교육을 담당하였다. 불필요한 위계 질서를 종식하려는 이 호칭을 통해 바우하우스가 얼마나 실험적이고 진보적이었는지 짐작할 수 있다.

바우하우스의 창조적인 예술 운동은 곧 현대 디자인의 지표가 되었다. 오늘날 일상에서 사용하는 물건들이 편리하고 실용적인 모양을 한 것도 바우하우스의 영향을 받은 것이다.

바우하우스는 선구적인 모든 운동이 그랬듯이, 정부와는 사이가 좋지 않았다. 특히 나치 정권이 들어서자, 모더니즘이 가진 사회주의적 성향은 감시와 탄압의 대상이 되었다. 나치 정권은 모든 현대 예술을 퇴폐예술로 분류하여 금지했다. 퇴폐예술의 전형으로 여겨진 바우하우스는 결국 1933년 문을 닫게 된다.

퇴폐예술 | 타락한 예술
Degenerate Art

권력자가 자신의 마음에 들지 않는 예술이나 문화를 탄압할 때는 흔히 '사회에 해가 된다'라는 이유를 붙인다.

나치 정권은 단순히 유대인들을 강제수용소에 보내 학살한 것이 아니고 자신들의 이상과 합치하지 않는 예술 활동과 작품을 탄압함으로써 독일인, 나아가 유럽인들의 자유를 빼앗았다.

음악계에서는 유대인 계의 연주가가 추방되었고, 멘델스존Felix Mendelssohn을 비롯한 대작곡가의 작품도 유대인의 작품이라는 이유로 공공장소에서 연주할 수 없었다.

미술계에서는 퇴폐의 범위가 점차 확대되어 순수한 독일인 이외의 작품은 전부 퇴폐예술 취급을 받았는데 마티스Henri Matisse, 피카소Pablo Picasso를 비롯하여 에콜 드 파리의 화가들은 물론 반 고흐Vincent van Gogh, 렘브란트 Rembrandt van Rijn의 작품 모두가 퇴폐예술로 낙인 찍혀졌다. 다다, 쉬르리

얼리즘, 바우하우스 등 당시의 현대 예술을 이끌던 작가들의 활동 대부분이 퇴폐예술로 분류되었다.

나치 정권은 퇴폐예술로 규정된 작품들을 일부러 모아서 1937년 독일 뮌헨에서 [퇴폐예술전]이라는 것을 개최했다. [나쁜 견본]으로 전시한 것이다. 퇴폐예술로 낙인 찍힌 작품은 회수되고 많은 작가들이 나치를 피해 멀리 망명을 떠났다. 그보다 더 많은 이들은 가난 속에서 죽거나, 자살로 내몰리거나 심지어 살해되기도 하였다.

제2차 세계 대전의 종결과 함께 나치 정부의 집권도 막을 내리고 나치 정부 자체가 퇴폐한 정권이었다는 것을 모두가 알게 되었다. 하지만 나치의 만행과 예술에 대한 박해 행위를 잊지 않기 위해 당시 그들에 의해 퇴폐예술로 분류되었던 작품들을 지금도 굳이 [퇴폐예술]이라 칭하고 있다.

에콜 드 파리 | 파리로 모인 외국인 예술가들
Ecole de Paris

파리, 그곳은 예술과 불안과 감동!

☆ 후지타 쓰구하루藤田嗣治
모딜리아니Amadeo Modigliani

[에콜 드 무엇]이라는 이름의 간판을 간혹 볼 수 있다. 이런 이름을 보면 왠지 세련된 느낌을 받게 된다. [에콜]은 프랑스어로 '학교, 학파'를 뜻한다. 그러므로 [에콜 드 파리]는 [파리 파派]라고 할 수 있다.

하지만 사실 에콜 드 파리로 분류되는 예술가들은 국적도 모두 다르고, 화풍도 다르며, 나아가고자 하는 방향도 달랐다. 그들의 공통점은 1920년대 파리에서 활약했다는 것뿐이다.

[에콜 드 파리]의 화가들로는 리투아니아의 수틴Chaim Soutine, 폴란드의 키슬링Moïse Kisling, 네덜란드의 반 동겐Kees van Dongen 등이 있으며 피카소Pablo Picasso나 브라크Georges Braque도 여기에 속하는 것으로 보기도 한다.

20세기 전반, 각자의 나라에서 혁명이나 전쟁을 피해 수많은 화가나 음악가, 작가 등이 예술의 도시, 파리로 모였다. 그들은 몽마르트나 몽파르나스에 살면서 창작 활동을 했는데 서로를 비평하거나 열띤 논쟁을 벌이기도

했다. 그리고 그 와중에 또 새로운 예술이 탄생하였다.

[에콜 드 파리] 계열의 작품들에서는 조국을 떠난 이들 특유의 감상적이고 애수에 젖은 분위기가 짙게 풍긴다.

단어의 의미로만 본다면 지금 파리에서 활동하고 있는 화가들도 [에콜 드 파리]라고 부를 수 있겠지만, 시대적으로 1920년대에 파리에서 활동했던 화가들을 특별히 이렇게 부른다.

아르누보
Art Nouveau

아르누보 | 19세기 말 유려한 느낌의 장식 양식
Art Nouveau

수공예의 가치

☆ 에밀 갈레Emil Galle
르네 랄리크René Jules Lalique

아르누보는 프랑스어로 '새로운 예술, 새로운 양식'을 뜻한다.

이 단어는 미술상美術商 사무엘 빙Samuel Siegfried Bing이 1895년 파리에 개점한 화랑 이름 '메종 드 아르누보Maison de l'Art Nouveau'를 통해 널리 알려지게 되었다.

빙은 '아르누보L'Art nouveau'라는 제목의 전시를 기획하고 아래와 같은 포스터를 만들었다.

예술가들artistes과 장인들artisans에게 알림 :

1895년 10월 1일, 파리 프로방스 거리 22번지 사무엘 빙 소유의
갤러리에서 아르누보L'ART NOUVEAU라는 제목의 전시회가 열림.
카테고리의 구분 없이 모든 종류의 예술적 생산물toutes productions artistiques을
전시하는 상설 국제 전시회로서 조각, 회화, 데생, 판화, 그리고 공예,
가구, 실용품 예술과 같은 작품들을 포함함.

근대 정신l'esprit moderne과 조화되는 개인적 개념conception personnelle을 선언하는
모든 예술 작품들의 전시가 허용됨.

이 포스터는 아르누보가 회화, 조각 등에 국한되었던 순수 예술뿐 아니라 일상과 관련된 응용 예술까지 포용하였음을 보여 준다.

아르누보는 일체의 과거 양식에서 벗어난 새 시대에 맞는 새로운 양식을 추구하고, 이를 통해 미술이 곧 생활이 될 것을 주장했다.

빙에게 영감을 준 것은 벨기에 아르누보의 상징적 존재였던 건축가 앙리 반 데 벨데Henry van de Velde였다. 앙리 반 데 벨데는 다재다능한 미술가이자 건축가 빅토르 오르타Victor Horta, 세뤼리에 보비Serrurier Bovy 등과 더불어 미술과 생활의 통합을 지향하는 벨기에의 아르누보를 주도했다.

앙리가 설계하고 장식한 빙의 화랑은 아르누보의 유행에 불을 붙였다.

아르누보는 나라마다 부르는 명칭이 달랐는데, 이 명칭에는 각 나라 아르누보의 전반적 특성과 예술적 방향이 녹아 있다.

프랑스와 벨기에에서는 새로움을 강조한 '아르누보Art Nouveau', 영국과 미국, 러시아에서는 현대성을 강조한 '모던 스타일Modern Style', 독일에서는 젊음을 강조한 '유겐트슈틸Jugendstil' 등으로 불리었다.

다소의 차이는 있지만, 기본적으로 아르누보 예술가들은 전통적 예술에 반

발하며 자연 형태에서 모티브를 빌려 새로운 양식을 만들고자 했다.
좌우 대칭이나 직선적 구성은 고의적으로 피하고, 덩굴손이나 담쟁이와 같은 식물을 연상시키는 유연하고 유동적인 곡선을 활용했다. 물결 무늬나 불꽃 무늬 등의 특이한 장식도 아르누보의 특징이다.

아르누보는 1910년경부터 점차 소멸해 갔다. 유려하고 아름다움을 특징으로 하는 아르누보가 기능과 사회성을 중시하는 20세기 사회에는 받아들여지지 않았기 때문이다.

콜라주
Collage | 풀로 붙이는 것

어디에나 있고, 어디에도 없는 조각

☆ 새미 슬라빈크Sammy Slabbinck

19세기 브라크Georges Braque와 피카소Pablo Picasso 등의 입체파 화가들은 현실감을 주고, 일상성을 회복시키려는 의도에서 유화의 한 부분에 신문지, 상표, 악보 등을 잘라 붙였다. 이 새로운 표현 기법은 [파피에 콜레papier collés]라는 이름으로 입체파 화가들 사이에 자리 잡았다.

제1차 세계 대전 이후, 다다Dada의 작가들은 파피에 콜레를 발전시킨 콜라주 기법을 시도하기 시작했다.

콜라주는 유리, 모래, 철사, 깡통 같은, 캔버스와는 어울리지 않는 이질적인 각종 재료를 사용하여 표현의 의외성을 추구한 기법이다.

콜라주 기법을 활용한 대표적인 화가로는 장 아르프Jean Arp가 있다.

장 아르프는 프랑스의 조각가로 다다의 창시자 가운데 한 사람이다.

다다이스트들은 전반적으로 부르주아의 위계 질서와 사고방식을 조롱했는데, 콜라주 기법은 엉뚱하고 예측할 수 없다는 점에서 다다이스트들의

생각과 일치했다.

장 아르프가 1916년 작품 〈우연의 법칙에 따라 배치된 사각형들의 콜라주 Sqaures Arranged According to the Laws of Chance 〉에서 보여준 콜라주 기법은 입체파 화가들이 사용한 콜라주 기법과는 전혀 다른 것이었다.

장 아르프는 색종이를 찢어 아무렇게나 떨어뜨리고는 떨어진 자리에 그대로 풀로 붙였다. 철저한 논리와 합리적 이성을 배제하고, 우연이 이끌어 내는 인간의 창조성을 강조한 콜라주였다. 이 작품은 또한 누구라도 만들 수 있는 작품으로, 예술가는 특별하다는 개념을 부정하는 의미가 담긴 작품이기도 했다.

콜라주 기법은 만드는 사람은 쉽고, 보는 사람은 어렵다고 할 수 있다. 관람자가 느끼는 어색함과 불편함은 창조자가 의도한 것이다. 그들은 콜라주 기법을 사용한 작품이 마냥 새롭게 느껴지지 않도록 '익숙한 조각'을 가미한다. 한편으로는 마냥 익숙하게 느껴지지 않도록 '새로운 조각'을 가미하기도 한다. 그리고 이것들이 만들어 내는 우연한 효과를 겨냥하였다.

네오 다다Neo-Dada와 팝 아트Pop art 등에 끼친 영향으로 짐작할 수 있듯이, 콜라주 기법은 현대에도 널리 사용되고 있다. 예술과 현실의 경계를 넘나들며 새로운 의미를 부여하는 콜라주 기법의 매력이 여전히 유효한 탓이다.

팝 아트 | 상업 예술의 극치
Pop art

깡통에서 피어난 빨간 장미

☆ 월트 디즈니 Walt Disney

비틀즈The Beatles의 '더 화이트 앨범(1968)'의 자켓을 디자인한 영국 아티스트 리처드 해밀턴Richard Hamilton은 팝 아트를 이렇게 설명했다.
'대중적이고 순간적이며, 쉽게 소비되고, 저렴하고, 대량 생산되고, 젊고, 재치 있고, 섹시하고, 교묘하고, 매력적인 큰 사업'

1950년대 런던의 젊은 미술가들은 광고 디자인, 텔레비전 영상 등 일상에 흘러넘치는 소재에 주목했다. 그리고 이를 작품 속에 차용하며 누구나 공감할 수 있는 예술을 추구했다. 당시 미술계를 지배했던 추상표현주의의 엄숙하고 고급스러운 정신 세계에 반反하는 태도였다. 이러한 경향은 미국으로 넘어가며 더 노골적이 되고, 구체화되었다.

미국 팝 아트의 선두주자 로버트 라우센버그Robert Rauschenberg는 1962년에 열린 〈뉴 리얼리스트New Realists 전展〉에서 미국 대중문화를 대표하는 미키

마우스 등의 이미지를 차용한 작품으로 팝 아트라는 개념을 대중들에게 각인시켰다.

팝 아트는 장난스러운 태도를 위장하여 예술과 일상의 경계를 모호하게 했다. 모든 평범한 것에 예술적 가치를 부여하고, 'Why not?'이라는 보이지 않는 팻말을 붙였다.

그중에서도 앤디 워홀Andy Warhol의 〈캠벨 수프 통조림Campbell's Soup Cans, 1962〉은 너무나 유명하다. 그는 현대 소비 사회가 원하는 예술가였다. 당시 슈퍼마켓에서 29센트에 팔리고 있던 캠벨 수프 캔은 워홀의 작품이 되어 1,500달러라는 가치를 만들어 냈다.

미국의 미술 비평가이자 철학가 아서 단토Arthur Danto는 앤디 워홀의 〈브릴로 박스Brillo Boxes〉를 보고 작품이 예술로서 가치가 있기 위해서는 예술계의 인정이나 제도의 승인이 아닌, 작품 스스로 예술의 지위를 획득해야 한다는 '예술의 종말'을 말하기도 했다.

'예술의 종말'은 그간 공고했던 예술의 빗장을 풀어 주는 말이었다. 예술은 길거리에서, 잡지에서, 상점 간판에서 통통 튀어 나왔다.

팝 아트는 상업적이고, 속물적이었기에 유쾌했다. 화려한 색채와 기계적인 질감으로 정체성을 상실한 개인과 무감각하게 반복되는 일상, 개성이라

고는 찾아볼 수 없이 획일화된 사회를 꼬집었다. 또한 그동안 기능성에 가려져 간과되었던 생활용품의 미학적 가치를 꺼내 보였다.

팝 아트 컬렉터인 필립 존슨Philip Johnson은 '미술의 책무 가운데 하나는 사람들로 하여금 세상을 즐겁게 바라보도록 만드는 것이고, 팝 아트는 이런 일을 시도한 유일한 예술 사조'라며 팝 아트를 높이 평가했다.

아르테 포베라 | 가난한 예술
Arte Povera

1960년대 후반, 예술계는 여전히 팝 아트가 주도하고 있었다. 팝 아트는 소비 지향적이고 물질 만능적인 태도를 숨기지 않았다.

하지만 역설적이게도 같은 시기, 이탈리아에서는 '노동자의 힘Potere Operaio'으로 불리는 노동운동이 절정을 이루고 있었다.

[아르테 포베라Arte Povera]는 이 두 개의 상반된 흐름이 교차하는 지점에서 팝 아트의 상업주의에 대한 반발과 노동운동의 영향으로 일어난 미술운동이다. 포베라Povera는 이탈리아어로 '검소함, 수수함'을 뜻한다.

아르테 포베라 계열의 작가들은 시멘트, 고무, 철재 등과 같이 일상에서 쉽게 구할 수 있는 재료와 흙, 나무, 식물 등 자연의 재료를 주로 사용하였다. 그러나 이런 재료를 사용하였다고 모두 아르테 포베라인 것은 아니다.

아르테 포베라의 작품들에는 분명한 주제가 있었다.

재료는 빈곤하였지만, 그들이 표현하고자 한 것은 삶과 예술, 자연과 문명

에 대한 심오한 성찰이었다. 아르테 포베라의 작가들은 과장되고 화려한 것들을 철저히 배제시켰다. 그리고 하찮게 여겨지는 일상의 재료를 통해 우리 삶의 누추한 단면을 상기시켰다. 그것은 개인을 넘어서, 서양의 주류 문명으로부터 소외된 주변 문화와 빈곤한 제3세계를 표현한 것이기도 했다. 작품을 만드는 과정도 극히 단순화하여, 물질이 가지는 자연 그대로의 특성을 작품 속에 담고자 했다.

아르테 포베라를 이끈 화가로는 지오반니 안셀모Giovanni Anselmo, 마리오 메르츠Mario Merz, 야니스 쿠넬리스Jannis Kounellis, 미켈란젤로 피스톨레토 Michelangelo Pistoletto 등이 있다.
모두 이탈리아 출신의 화가들인데, 아르테 포베라에 참여한 예술가를 총칭해 [포베리스타Poverista]라고 부른다.

아르테 포베라는 거의 이탈리아에 국한된 미술 운동으로 제2차 세계 대전 이후 이탈리아 미술을 대표하는 미술 운동으로 알려져 있다.

모노파
物派 | 일본의 아르테 포베라

그대로인 세계와의 관계

☆ 마르틴 하이데거 Martin Heidegger

1960년대 후반, 이탈리아에 아르테 포베라가 나타났다면 일본에는 [모노파物派]가 있었다.

일본어로 '물체'를 뜻하는 모노物파는 흙, 돌, 나무, 철판, 고무 등의 물체에서 영감을 받아 작품을 창작했다.

예술가는 으레 '창조'를 수단으로 하여 표현한다. 세상에 존재하지 않았던 것들이 그들의 의도에 의해 그려지고, 조각되고, 보여진다.

하지만 모노파 작가들은 물체를 '창조'하는 것이 아닌, 있는 물체를 '제시'하는 방식으로 말하고자 했다. 작가는 관람자가 물체와 만날 수 있도록 최소한의 개입만을 하였다.

이들이 있는 그대로의 물체를 제시하며 말하고자 했던 것은 바로 물체 그 자체이다. 물체의 존재를 의식하고, 각 물체가 지닌 고유한 속성을 인정함

으로써 관람자는 미처 알지 못했던 물체와의 관계를 자각하게 된다. 그래서 모노파의 작품을 감상할 때는 작품 그 자체뿐만 아니라 배경을 보는 것도 중요하다. 물체가 작품이 되어 놓인 위치나 공간, 상황 등이 물체와 다른 물체 혹은 물체와 관람자와의 관계에 의미를 부여하기 때문이다.

모노파를 주도한 화가는 한국의 이우환李禹煥이다. 미술학도였던 이우환은 아버지의 심부름으로 간 일본에서 오랜 시간 머물게 된다. 일본에서 그가 심취하였던 공부는 철학이었다. 미대를 자퇴하고 하이데거와 니체 등의 철학을 파고들며, 물체와 세계의 관계에 관심을 가지게 되는데 이것이 모노파의 이론적 토대가 되었다.

다시 미술계로 돌아온 이우환은 [여백餘白]에 대해 새로운 정의를 내린다. "여백은 단지 비어 있는 곳이 아니라, 사물과 공간이 서로 강력한 에너지를 반향하면서 서로에게 응답하는 곳이다."
이우환의 말에서 알 수 있듯이, 모노파의 작품에서 여백은 무無 이상의 의미를 가진다. 같은 시대 서구 예술계의 주 경향이었던 미니멀아트의 아류라는 비판도 받았지만, 모노파의 미니멀에는 조화의 철학이 있었다.
모노파는 후기모노파로 그 획을 이어나가다가 1980년대 포스트모더니즘의 확산으로 뒤편으로 물러나게 된다.

포스트모더니즘 | 예술은 상대적인 것
Postmodernism

의미를 떠나라! 보이는 것을 보라!

☆ 장 프랑수아 리오타르Jean-François Lyotard
요셉 보이스Joseph Beuys

[포스트모더니즘]만큼 분명히 정의할 수 없지만 정치, 경제, 사회, 문화 각
계각층에서 사용되고 있는 개념어도 드물 것이다.

포스트모더니즘이 가장 먼저 대중화된 분야는 건축이다.

1960년대와 1970년대에 걸쳐 다시 기능보다 심미審美를 추구하는 건축의
흐름이 생겨난다. 포스트모더니즘 건축가들은 모더니즘 건축 양식을 획일
적이고 고루한 레고 블록 쌓기로 보았다. 그래서 포스트모더니즘 건축 디
자인에는 통일성이 없고, 변덕스럽다. 장식을 반복하거나 옛것에 현대를
접목한 패러디 등으로 모더니즘의 직선에서 벗어나고자 했다.

포스트모더니즘 건축가 로버트 벤투리Robert Venturi는 모던 건축의 아버지
라 불리는 미스 반데어로에Mise Van Der Rohe의 "Less is more(적을수록 많
다)."라는 말에 이렇게 답했다.

"Less is bore(적을수록 지루하다)."

모더니즘	포스트모더니즘
형태는 기능에 따른다	형태는 환상에 따른다
합리적	비합리적
명료함	애매모호
서술 구조의 일관성	서술 구조의 해체
언어 중심	이미지 중심
단순하고 중심화	복합적이고 분산적
순수 현재를 지향	다시 과거로의 회귀

건축뿐 아니라 포스트모더니즘의 영향 아래 있었던 예술들은 모두 기능보다 감각을 우선에 두었다. 모더니즘에서 허용되지 않던 표현의 다양성이 포스트모더니즘에선 가장 중요한 기준이 된다.

이탈리아 디자인 그룹 멤피스Memphis의 멤버 에토레 소트사스Ettore Sottsass는 독특한 책장을 발표했다.
〈칼튼 책장Carlton bookcase, 1981〉이라는 제목의 이 작품에서 책을 가지런히 꽂아 놓는 책장의 원래 기능은 대담한 모양과 화려한 색채 뒤편 어딘가에 조그맣게만 존재한다. 얼핏 보면 로봇 같기도, 아프리카의 이름 모를 나무 같기도 한 이 책장은 기능에 종속되지 않는다는 포스트모더니즘의 자유로움을 상징한다.

포스트모더니즘은 건축에서 시작되어 문학과 음악, 패션 등의 문화로 퍼져 나갔다.

이윽고 사람들은 예술에 관계되는 것이건 아니건 낯선 것들은 포스트모더니즘이라 부르기 시작했고, 포스트모더니스트들은 새로 태어나는 깊이 없는 피상을 예찬했다.

포스트모더니즘은 현대 사회를 투명하게 반영하는 것이었다. 사람들은 저마다 다양한 욕구를 욕구하고, 삶은 복잡하게 파편화되고 있다.

포스트모더니즘에서 예술은 더 이상 관조의 대상이 아니라, 개인의 풍부한 경험을 바탕으로 해석할 수 있는 메시지이다.

글을 맺으며

[예술]에는 여러 분야가 있습니다. 문학도 예술에 포함되고 요리도 예술의 일종이라 할 수 있습니다.

이 책은 그중에서 미술, 음악, 연극, 영화, 현대 미술 분야에서 자주 쓰이는 개념어를 골라 소개한 것입니다. 이러한 책은 원래 '전문서'라는 이름으로 각 분야의 전문가가 분담하여 써야 합니다.

미술은 A대학의 B교수, 음악은 평론가 C선생 등 항목에 따라 집필자가 다른 백과사전처럼 말이지요.

하지만 이 책은 제가 미술, 음악, 연극, 영화, 현대 미술에 관한 개념어들을 마음대로 골라 저 혼자 쓴 것이기 때문에 전문가 입장에서 보면 무모한 책처럼 느껴질 수도 있습니다. 실제로 무모합니다. 한 사람의 저자에 의한 종합 예술 개념어 사전이 거의 없는 것은 그러한 책을 쓸 수 있는 사람이 거의 없기 때문입니다.

제가 [쓸 수 있는 사람]이라고 표현한 것은 [책을 쓰는 데에 필요한 지식이

나 능력이 있다]는 뜻의 단편적인 의미가 아닙니다. [무모한 짓을 하는 비상식적인 감각의 사람]이라고 말하면 맞을까요. 제가 가진 정도의 지식을 가진 사람은 세상에 많이 있습니다. 저 정도의 문장력을 가진 사람은 더욱 많을 것입니다.

하지만 그런 사람들은 자신의 전문 영역에서 일을 하고 있기 때문에 타인의 전문 분야를 침해하거나 망치고 싶어 하지 않습니다. '자기 분야를 다른 사람이 관여하는 것이 싫으면 자신도 타인의 영역에 손을 대지 않는다'는 일종의 상식내지 약속이 암암리에 존재하는 것이지요. 이러한 책을 쓰는 사람은 상식도 없고 예의도 없는, '업계의 불문율을 깨는 사람'이 되고 맙니다. 그러나 저는 미술 업계나 음악 업계, 연극 업계, 영화 업계 그 어디에도 소속되어 있지 않기 때문에 그런 것에 신경 쓰지 않고 용감하게 시작할 수 있었습니다.

저의 본업은 음악 서적을 편집·출판하는 것이고, 최근에는 분야를 넓혀 영

화, 연극에 관한 책도 다루고 있습니다. 그리고 편집자로서의 초기 작업은 미술 서적 출판이었습니다. 이러한 일련의 과정을 통해 예술 업계 전반에 관한 지식을 얻었지만, 전문가에 비할 정도는 아닐 것입니다. 그래서 집필 과정에 각 분야의 저명한 전문가들의 도움을 많이 받았습니다. 제 나름의 독선적인 해석이나 견해가 잘못된 정보를 주는 일은 없어야 하니까요.

끝으로 [개념어 사전]을 쓴다는 것이 [악마의 사전]과 같이 되어 버렸습니다만, '예술이라는 것이 원래 [독毒]이 있는 것이니까'라는 마음으로 이해하여 주시기 바랍니다. 감사합니다.

나카가와 유스케

찾아보기

옮긴이의 말

예술, 그것도 한 분야가 아닌 미술, 음악, 연극, 영화, 현대 예술이라는 전 분야에 걸친 이 책을 받아들고, 깊은 지식이나 배경이 없는 제가 과연 번역을 해도 되는 것일까 많이 망설였습니다. 저자 역시 이 책을 쓰면서 각 분야의 전문가분들께 누가 될까 고심했던 것 같습니다. 그 흔적에 동지의 용기를 얻고, 더불어 그의 무모함과 예술을 사랑하는 즐겁고 가벼운 마음을 이어 받았습니다.

학창 시절 무작정 외워야 했던 과목들과 자라며 알음알음 터득한 얕은 상식으로 익숙한 부분이 있기도 했습니다. 하지만 그 조각은 단편적이었습니다. 신기하게도 이어지는 《예술 개념어사전》은 제 머릿속의 파편들을 하나의 분명한 모습으로 재탄생시켜 주었습니다.

미술과 음악, 연극 등으로 분리하기 어려울 만큼 예술은 연결되어 있고, 그 이면에 깔린 시대적 배경과 흐름은 상상도 못 한 재미있는 하나의 이야기였습니다. 번역을 하며, 조금씩 깨달아가는 기쁨에 가까운 지인들에게 이

책을 꼭 읽게 해 주고 싶다는 욕심이 생겼습니다.

"엄마가 번역한 책 너희 꼭 읽어야 해!"

들떠 오버하는 제 모습에 아이들은 그저 웃었습니다.

대체로 제게는 난해하기 그지없지만, 지적 사치(?) 차원에서 종종 전시회를 보러 갑니다. 현대 아트 전시회를 보러 간 어느 날도 '그저 그렇게' 습관적으로 둘러보고 있었습니다. 그러던 중 한 작품의 설명이 며칠 전 번역했던 부분과 바로 연결되면서 작가가 표현하고자 했던 의도가 느껴졌습니다. 그 순간의 희열이란……

"아는 만큼 보인다."라는 말이 그렇게나 공감될 수 없었습니다.

마지막 페이지까지 읽은 지금, 독자 여러분께 책의 내용이 너무 쉽거나, 어이없을 정도로 가볍게 느껴진다면 좋겠습니다. 예술은 원래 그런 것이니까요. 《예술 개념어사전》을 통해 저도 모르게 갖고 있던 예술에 관한 편견의 벽

을 넘을 수 있었습니다.

이 책을 찾아 내어 출판해 주신 마리서사의 안목과 노고를 높이 평가하며,
저에게 번역으로 동참의 기회를 주신 것에 깊은 감사를 전합니다. 모쪼록
많은 분이 읽으시고, 소장가치가 있는 유익한 책으로 오랫동안 자리매김
하기를 바라면서 부족한 옮긴이의 말을 맺습니다. 감사합니다.

2019년 봄의 가운데에서
이동인

CHOYAKU 'GEIJYUTSUYOUGO' JITEN

Copyright © 2014 by Yusuke Nakagawa
All rights reserved.
First original Japanese edition published by PHP Institute,Inc. Japan.
Korean translation rights arranged with PHP Institute,Inc. Japan.
through CREEK&RIVER Co., Ltd. And Eric Yang Agency, Inc.
Korean language edition © 2019 by Keumdongbooks

230

예술 개념어 사전

초판 1쇄 인쇄 2019년 5월 30일
초판 1쇄 발행 2019년 6월 10일

지은이 나카가와 유스케
옮긴이 이동인

펴낸이 박혜수
책임편집 최여진
디자인 최효희 정예진
관리 이명숙
마케팅 정윤화

펴낸곳 마리서사 **출판등록** 2014년 3월 25일 제300-2016-123호
주소 경기도 고양시 일산동구 호수로446번길 8-10, 1층
전화 02)334-4322(대표) **팩스** 02)334-4260 **홈페이지** www.keumdongbooks.com
페이스북 facebook.com/marieslibrary **블로그** blog.naver.com/marie1621

값 14,000원
ISBN 979-11-959767-1-3 03600

• 잘못된 책은 구입하신 곳에서 바꿔 드립니다.
• 이 책의 전부 또는 일부 내용을 재사용하려면 반드시 사전에 저작권사와 마리서사의 동의를 받아야 합니다.
• 이 도서의 국립중앙도서관 출판예정도서목록(CIP)은 서지정보유통지원시스템 홈페이지(http://seoji.nl.go.kr)와 국가자료
 공동목록시스템(http://kolis-net.nl.go.kr)에서 이용하실 수 있습니다. (CIP제어번호: CIP2019019467)